水粉风景写生
Gouache Landscape Sketch

编　著　黄　斌　黄莓子　郑晓东

辽宁美术出版社

Liaoning Fine Arts Publishing House

序 >>

当我们把美术院校所进行的美术教育当作当代文化景观的一部分时，就不难发现，美术教育如果也能呈现或继续保持良性发展的话，则非要"约束"和"开放"并行不可。所谓约束，指的是从经典出发再造经典，而不是一味地兼收并蓄；开放，则意味着学习研究所必须具备的眼界和姿态。这看似矛盾的两面，其实一起推动着我们的美术教育向着良性和深入演化发展。这里，我们所说的美术教育其实有两个方面的含义：其一，技能的承袭和创造，这可以说是我国现有的教育体制和教学内容的主要部分；其二，则是建立在美学意义上对所谓艺术人生的把握和度量，在学习艺术的规律性技能的同时获得思维的解放，在思维解放的同时求得空前的创造力。由于众所周知的原因，我们的教育往往以前者为主，这并没有错，只是我们需要做的一方面是将技能性课程进行系统化、当代化的转换；另一方面，需要将艺术思维、设计理念等这些由"虚"而"实"体现艺术教育的精髓的东西，融入我们的日常教学和艺术体验之中。

在本套丛书出版以前，出于对美术教育和学生负责的考虑，我们做了一些调查，从中发现，那些内容简单、资料匮乏的图书与少量新颖但专业却难成系统的图书共同占据了学生的阅读视野。而且有意思的是，同一个教师在同一个专业所上的同一门课中，所选用的教材也是五花八门、良莠不齐，由于教师的教学意图难以通过书面教材得以彻底贯彻，因而直接影响教学质量。

在中国共产党第二十次全国代表大会上，习近平总书记在大会报告中指出："教育、科技、人才是全面建设社会主义现代化国家的基础性、战略性支撑……全面贯彻党的教育方针，落实立德树人根本任务，培养德智体美劳全面发展的社会主义建设者和接班人。坚持以人民为中心发展教育，加快建设高质量教育体系，发展素质教育，促进教育公平。"党的二十大更加突出了科教兴国在社会主义现代化建设全局中的重要地位，强调了"坚持教育优先发展"的发展战略。正是在国家对教育空前重视的背景下，在当前优质美术专业教材匮乏的情况下，我们以党的二十大对教育的新战略、新要求为指导，在坚持遵循中国传统基础教育与内涵和训练好扎实绘画（当然也包括设计、摄影）基本功的同时，借鉴国内外先进、科学并且灵活的教学方法、教学理念以及对专业学科深入而精微的研究态度，努力构建高质量美术教育体系。辽宁美术出版社会同全国各院校组织专家学者和富有教学经验的精英教师联合编撰出版了美术专业配套教材。教材是无度当中的"度"，也是各位专家多年艺术实践和教学经验所凝聚而成的"闪光点"，从这个"点"出发，相信受益者可以到达他们想要抵达的地方。规范性、专业性、前瞻性的教材能起到指路的作用，能使使用者不浪费精力，直取所需要的艺术核心。从这个意义上说，这套教材在国内还具有填补空白的意义。

目录 contents

绪论 水粉风景概述

一 本章重点 》

认识风景画,了解风景画的历史与演变,了解不同画派的变化与风格以及它们在色彩上的运用和表现,对比研究中西方艺术风格的异同。

一 学习目标 》

认识色彩与风景的关系,认识色彩对风景表现的影响以及画面中艺术风格的表现。

一 建议学时 》

16学时。

绪论　水粉风景概述

在我们的周围，色彩与风景无处不在，我们所看到的草木花果、鸟兽禽鱼、云雾山川、湖海潮汐、霞光闪电、火宇骄阳……这些色彩无一不反映着大自然的美丽动人。自古以来许多中外文人墨客与画家们以自己的感受描摹着自然，那是因为自然界美好的色彩赋予了他们强烈的感悟。从李白的"日照香炉生紫烟"、白居易的"日出江花红胜火，春来江水绿如蓝"到凡·高的《向日葵》和莫奈的《日出·印象》（绪-1），前者通过简洁的语句把自然界瞬间的色彩展现在眼前，让人如痴如醉；后者通过灵动的画笔把自然色彩凝固，展现在人们面前，让人流连忘返。绪-1就是印象派创始人之一，法国画家莫奈于1872年创作的扬名于世的著名油画作品《日出·印象》，这幅作品描绘的是从远处观望阿弗乐港口晨雾中日出的景象。直接戳点的绘画笔触描绘出晨雾中不清晰的背景，真实地描绘了法国海港城市日出时的光与色给予画家的视觉印象。

从绘画的角度讲，色彩风景写生中的水粉画不论是静物作品还是风景画作品，都是绘画的形式因素与艺术表现的语言之一。随着色彩学科理论体系的不断完善和深入，随着绘画材料和种类的不断更新与细化，水粉风景画作品在绘画艺术的宝库中早已具有了独立创作和艺术审美价值，以其自身的艺术魅力成为绘画大家庭中不可或缺的一员。

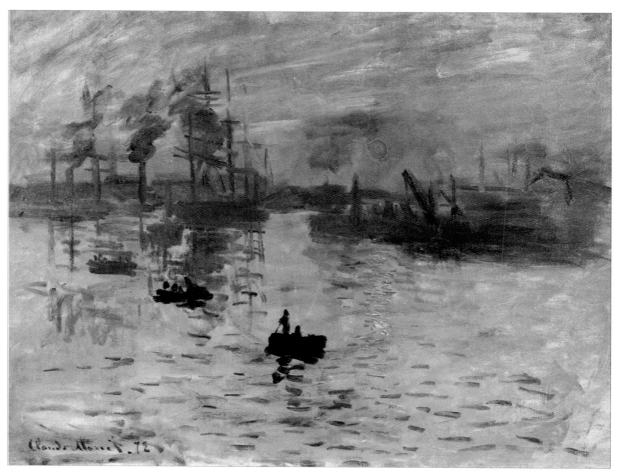

绪-1　《日出·印象》（油画）　莫奈　［法］　1872年

那么，应该怎样去认识和掌握水粉风景画，怎样使色彩在水粉风景画中发挥更好的作用，这就是本书想要探讨的问题。作为水粉风景画的学习与创作，首先要进行水粉风景写生的练习，这已经成为了今天高校色彩教学与训练的一部分。但它与静物、人物写生比较起来有其自身的特点。

静物写生、风景写生及人物写生是互为补充的色彩训练手段。它不仅训练我们在复杂的景物写生中如何概括取舍构思构图，如何整体地观察和敏锐地判断，还引导我们在大自然中发现美的构成，表现美的意境。如果说静物、人物写生更注重物象形体塑造的准确性和色彩训练的科学性的话，那么风景写生则较为偏重色调表现的多向性和色彩表现的生动性和艺术性。在色彩训练、教学与创作中又由于水粉画及其材料的特殊性等因素，成为了风景写生和风景创作的首选。

水粉风景写生首先要面对的是室外的光线与光色的变化，与室内相对固定的光色不同，室外光色变化较快；其二是大自然复杂的景物构成，其开阔纵深的空间效果是静物画和人物画无法比拟的；其三是色彩变得丰富、复杂、微妙，大量的亮灰色调是地区特色，室外写生较之室内写生更为充分地展示了大自然色彩变化的规律。如光线强时，景物对比明显，阴天或光线弱时，景物对比弱，色彩关系柔和，朝辉夕阴，气象万千，南北差异，四季不同，不同地域的景物形成变化多端的自然景色，为我们的色彩训练提供了广阔的空间和素材。大自然中的景物是包罗万象的，在一张风景画中，你又不可能什么都画，只能在画面中表现有限的景物，那就要学会取舍。画静物时你可能将苹果的疤痕、衬布的皱褶全画上，而画风景时则可以将无关紧要的树木、山头或者房屋舍去不画，为的是构图完整，为的是空间层次的表现。风景写生训练重点之一是表现色调和色彩关系。且不说北国的冰雪林海，江南的小桥流水，西部的广袤深邃，就是同一景物，因季节、时辰的变化也会呈现不同的色彩特点。抓住这些不同的色彩变化，就能锻炼我们敏锐的色彩观察和色调表现能力及对色彩转瞬多变的记忆能力。

大家一般都认为风景画属于西方绘画范畴，其实作为中国本土也是有"风景画"的，只是在形式和内容上不同罢了。在西方绘画大规模传入中国之前，中国本土是不存在"风景画"一词的，而只有类似的"山水画"一词。直到今天，中国的画家依然对这两种体系不同的绘画态度是泾渭分明的，画山水的一般为中国画，所画山水多要遵循传统中国山水画的作画方式，讲究笔墨和诗歌意境，多以水墨为主，造型多以线为主，多用散点透视，材料多用毛笔宣纸，画面上诗书画印相结合等；而画风景的画家一般为专攻油画、水粉画的西画画家，造型当然是以20世纪初大规模传入中国的西方学院派的造型体系为标准，讲究色彩和体积感，多用焦点透视，讲究结构和块面造型，追求物象的真实感。

近年来随着各艺术门类的交融加剧，不少艺术家也以某艺术门类为主体，大胆吸收姊妹艺术的特点融入到自己所擅长的艺术门类中，如当代著名画家吴冠中一手画油画风景，一手画水墨山水，因此在其油画风景和水墨山水中都渗透进了对方艺术的造型因子，其油画风景也讲究中国画笔墨和用笔，追求中国画的平面感觉，与此相对应的是其水墨山水中也大胆地加入了块面的造型和浓烈的色彩感觉，甚至，吴冠中用油画画中国画《五马图》，而他画这两种画的作画工具都是可以混用的。

中国的山水画和西方的风景画，虽然都以自然山水和风景为题材，但属于两种不同的绘画体系，在作画方式和表现手法上有着本质的区别。中国山水画家在自然中虚静养气、畅神达意，体现的是一种天人合一的东方精神；而西方文艺复兴之后的风景画是科学地再现客观世界，追求形式的数学逻辑与和谐完美，表现逼真的自然空间。两者在不同的文化、历史背景下，造就的两种不同的绘画形式及空间表现方法，而且都是人类文化的高峰。

为此，有必要在此廓清两者的不同艺术特色，找到其造型语言的异同，为学习水粉风景写生和色彩风景创作打下理论基础，力争画出漂亮而有一定意境的水粉风景画作品。

第一节 ///// 中国的山水画

山水画是中国画历史悠久的门类之一，以自然风景为主要描绘对象，主要题材是风景佳胜、名山大川、城市园林、村野乡居、舟桥楼宇等。

中国山水画的独立始于魏晋南北朝时期，《画云台山记》等文献表明该时期的山水画理论已趋成熟，而在此前还仅仅作为人物画的陪衬。到了隋代，展子虔的《游春图》(绪-2)已经展露了青绿山水之面貌，写实能力之飞跃。自隋代以后每个时期都有著名的画家和著名的作品出现，不少画家专门从事山水画创作。中唐以后，山水逐渐成为十三个画科之首，特别是元代以后，山水画在画史上独领风骚。依画法不同，山水画分为：勾勒设色，金碧辉煌，富装饰风，称青绿山；纯粹水墨者为水墨山水；水墨为主，略施淡赭淡青称浅绛山水；以水墨勾皴淡色打底且施青绿者为小青绿山水；几无水墨纯以彩色描绘者为没骨山水。按照艺术手法来分，中国画可分为工笔、写意和兼工带写三种形式。

与相对注重再现的西洋画比较，中国画有着自己明显的民族特征和表现性特征。传统中国画不讲究焦点透视，不强调自然界对于物体的光色变化，不拘泥于物体外表的肖似，而多强调抒发作者的主观情趣。讲求"以形写神"，特别是在构图、透视、用笔、用墨、敷色等方面，也都有自己的艺术特点。

中国画的构图一般不遵循西洋画的黄金分割律，画幅多为长卷或立轴，长宽比例是失调的，但它能够很好地表现特殊的意境和画者的主观情趣。同时，在透视的方法上中国画与西洋画也不一样。西洋画一般是用焦点透视，这就像照相一样固定在一个立脚点，受到空间的局限，只将摄入镜头的部分如实照下来。而中国画一般不固定在一个视点上，也不受固定视阈的局限，它可以根据画者的感受和需要而移动，把自己见得到的和见不到的景物统统摄入画面，这种透视的方法叫做散点透视。北宋张择端的名画《清明上河图》用的就是这种透视法，观者既能看到城内，又可看到郊野；既看得到桥上的行人，又看得到桥下的船，而且无论站在哪一段看，景物的比例都是相近的。中国画多用线条，而西洋画线条并不显著，山水画中的线条被称为"皴法"。而西洋画就不然，认为只有各物体的面的交界处，而这些交界处并不存在线，因此西洋画一般都很写实。19世纪末，以中国为代表的东方美术在欧洲成为时尚，后来还成就了一个在艺术史上有深远影响的画派——"印象派"。

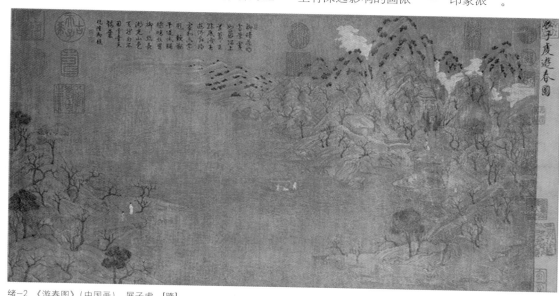

绪-2 《游春图》(中国画) 展子虔 [隋]

第二节 ///// 西方的风景画

风景画（landscape）是西方的产物，其英文的意思是指"风景、山水画、地形和前景"。与中国山水画一样，欧洲的风景画最早是作为宗教人物画的背景而出现的，在17世纪中期独自成为一派。

在希腊化时期，由忒奥克里托斯始创的田园诗，是浪漫抒情的牧歌，它反映了人们逃避现实的幻想和要求改革的潜意识。田园情结是西方风景画产生的一个重要原因，无论风景诗还是风景画，所表现出的田园氛围，都体现了人们希冀归于自然找到心灵归宿的理想。西方风景画自14世纪文艺复兴以来，在人文主义的氛围中逐渐走上独立发展的道路。人类的文化活动与自然有着密切的联系，从人类对自然感到神秘与惊恐到想要征服自然、利用自然再到赞美歌颂自然、表现自然，并逐渐通过自然表现自我，该线索贯穿于中西方艺术家对于自然的认识和描绘中。

彼得·勃鲁盖尔是佛兰德斯绘画的巨匠，也是17世纪荷兰绘画的开拓者。他特别善于刻画农民的现实生活，画风古朴而率直，素有"农民画家"美誉。《冬猎》(绪-3) 是其代表作，这是一幅深远的有人物活动的风景画，画家似乎是站在山顶上看着山下的猎人，透过猎人远视全景。山坡和地平线都以对角线形式交叉组合画面，从而构成伸向低谷的变化多端的斜坡。由于恰当的远近透视处理，使画面具有深远的空间感和空气感。画面动静处理十分巧妙。浓重的树木类似剪影般屹立于前景，白雪覆盖着沉睡的大地，肃穆宁静，而穿越于林间的猎人和机灵的猎狗、远处冰河上的溜冰者身影以及空中飞翔的小鸟，使沉静的山野充满生机。画家基本上是采用黑、白、灰色调的对比塑造自然、人物、空气和光，给人以寒冷且透明的感觉。

在15—16世纪，风景画在北欧已有所发展，但依然是次要画种。直到17世纪，荷兰风景画家们跟法国风景画家克洛德·洛兰等一起，才使风景画演变为重要画种之一。除传统的宗教历史画和肖像画外，风俗、风景、静物和动物画也发展为重要画种。其中，维米尔、雷斯达尔等是风景画的代表人物。

1612年，两位风景画家E.van de费尔德和

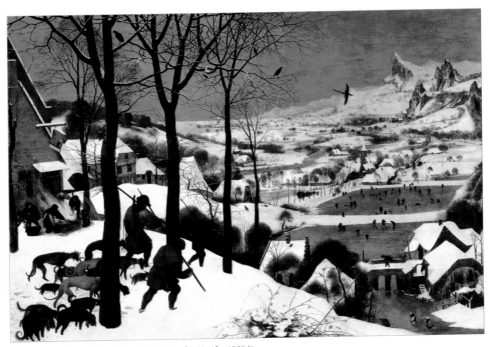

绪-3 《冬猎》(油画) 彼得·勃鲁盖尔 ［尼德兰］ 1565年

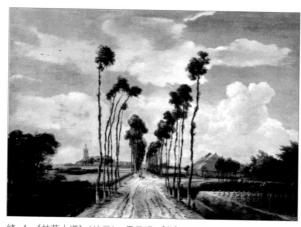

绪-4 《林荫小道》(油画) 霍贝玛 [荷] 1689年

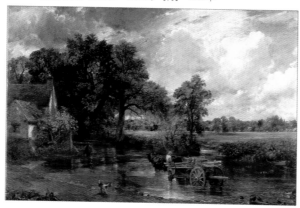

绪-5 《干草车》(油画) 康斯泰勃尔 [英] 1824年

H.P.塞赫斯，发展了荷兰风景画艺术的写实倾向。费尔德的风景画在构图方面把地平线压低并废弃程式化的用色方法，使整个画面显得更真实。费尔德的弟子霍延杜在17世纪20年代画风酷似其师，后来青出于蓝形成独特的风格，在画中逼真、细腻而流畅地表现了对光线与空气的感受。雷斯达尔家族的成员们对荷兰风景画的发展作出了重要贡献，他除继承和发展前辈风景画家在表达光线和空气感方面的成就外，还有意识地强调整个画面的结构感，人们形容他的风景画为史诗式，他的弟子中以霍贝玛最有名（绪-4）。

而在英国，风景画家以康斯泰勃尔和透纳最为著名。康斯泰勃尔一生深深爱恋着英格兰乡村，以朴实的心灵感受着大自然丰富多彩的景致。他流连于宁静的田园风光，作品中表现丰富敏感的光色变化，同时又能捕捉田园生活的细节之处。他把绘画当成传达感情的工具，这种热爱大自然的特色也是英国浪漫主义艺术的一大特征。1824年，康斯泰勃尔的三幅作品参加巴黎沙龙的展览引起轰动，其中《干草车》(绪-5) 获得了金质奖章。法国画家德拉克洛瓦说："康斯泰勃尔给了我一个优美的世界。"康斯泰勃尔纯真地表现大自然真实光色的特点，他对于光影之明暗和色彩之变化的敏感也启发了印象派，并使英国风景画突破了古典主义的束缚，大大地向前迈进了一步。他与透纳并称为"真正使英国风景画摆脱荷兰、法国或意大利绘画影响而走上自己独立道路的两个人"。

在19世纪的法国，不少现实主义画家如柯罗、罗梭、米勒、杜普列等大都曾在巴黎近郊的枫丹白露森林的小村庄巴比松小住。他们描绘法国普通的农村景色，在日常生活中发现审美价值。森林富于诗意的田园生活激发着画家的灵感。面对大自然，画家们创作出一幅幅充满情感的作品，探索着法兰西现实主义风景画的新道路，因此形成了巴比松画派。当然，绘画史上它的传统还是荷兰的风景画。

长期以来，风景画在西方不为人所重视，但是18—19世纪风景画逐渐发展到了欧洲各地，后印象派画家凡·高、塞尚也擅长风景画。除了专以色彩风景写生的画家如莫奈、马奈、毕沙罗等印象派画家外，还有俄罗斯现实主义倾向的列维坦、希施金等著名画家。欧洲各地区的风景画风格开始互相影响、交融，到了19世纪时，风景画已进入巅峰时期，只不过现代的欧洲风景画已经不是传统意义上的欧洲风景画了，更多地有了东方绘画相融的趋向。

第三节 ////// 中西方不同视野下的风景

中国山水画在漫长的发展过程中，形成了独特的风格和审美情趣以及一套完整的理论体系。同样，在西方画坛占重要地位的风景画也是如此。这两种表现相同的对象却采用不同的表现手法的艺术形式，在世界艺术宝库中占有极其重要的地位，它

们分别处在两种不同的文明中，并以差异性取得各自的巨大成就。当中国艺术家在儒道的影响下，致力于自身与天道的融合时，西方的画家则是在人文主义思想的光环中完成自己理想的嬗变。我们要比较二者之间的异同，就需要从他们不同的发展历程入手，从他们所处的不同的地域、不同的人文环境出发去分析，因为艺术的根本区别和差异并不在单纯的技法与材料。

在起源上，中西方的风景画是大致相同的，都是作为人物画的背景出现，在以后才逐步发展成为独立的画科。17世纪，荷兰的著名画家雷斯达尔、维米尔、霍贝玛对风景画的发展都作出了较大的贡献。这时，在风景画繁荣发展的同时又产生海景画、夜景画、街景画等分支。

但是，在中西方不同的文化视野下，风景画还是有不少差异性的地方。中国山水画的特殊传统是创造形神交融、天人合一的意境，即不但表现丰富多彩的自然景物，且往往由有限的取景来表现对整个宇宙自然的由表及里的认识，或于山水之中寄托对于国土家园的感情，因而集中体现了中国人的自然观和社会审美意识，也可以说从侧面间接地反映了社会生活。在形象描绘上，山水画的特点为重宏观、重整体的把握，而非拘泥于细枝末节。对于物象的组织构造，则创造了独特的程式化表现方法，但并非机械照搬，而是灵活地用高度提炼的结构程式来表现物象。在空间的处理上，提出高远、平远、深远、阔远等概念，并巧妙加以融合运用。构图上，则较人物画、花鸟画更重气势与开合。山水画的笔墨技法，较人物、花鸟画丰富多变，各种皴法和点苔法为笔法之要素；而墨法则有染、擦、破墨、积墨等种种手段（绪-6），笔墨交融，有力地影响了其表达感情、状物写意的功能。

虽然中西方艺术在很多方面都存在着很大的差异，归纳起来，中国艺术追求写意性，意在表达其神韵，以线条和水墨作为基本的造型手段；而西方

绪-6 《冬》（中国画）雷文彬

艺术追求写实性，也就是对现实事物的模仿再现，主要以块、面、明、暗和色彩为造型手段。中西方艺术的确是两种不同的艺术形式，其审美思想和表现手法都有着较大的差异，但作为人类艺术精神的表现，它们又有着共同之处，完全可以互为借鉴，共同创新协调发展。

[复习参考题]

◎ 什么是风景画？我们为什么要学习风景画？

◎ 什么是水粉风景画？水粉风景画主要解决哪些问题？

◎ 什么是中国山水画？与西方风景画有哪些异同？

◎ 选择2～5幅山水画和风景画分析比较，并写出自己的分析报告。

第一章　水粉风景写生

本章重点

认识和了解水粉风景写生的目的与任务，了解色彩静物写生与水粉风景的关系。

学习目标

从风景写生中感受生活的美好和陶冶个人的艺术情趣。通过对技法的掌握和对色彩的理解学会表现自然形象和色彩来抒发内心的情感，从而掌握风景画画面的艺术处理方法和表现技巧。

建议学时

24学时。

第二章　水粉风景的光与色

第一节 //// 关于色彩的几个问题

风景画的写生训练重点之一是表现色调和色彩关系。且不说北国的冰雪林海，江南的小桥流水，西部的广袤深邃，就是同一景物，因季节、时辰的变化也会呈现不同的色彩特点。抓住这些不同的色彩变化，就能锻炼我们敏锐的色彩观察和色调表现能力及对色彩转瞬多变的记忆能力。不同地域的景物形成变化多端的自然景色，为我们的色彩训练提供了广阔的空间和素材。

一、色彩与光

颜色是很复杂的物理现象。它的存在是因为有三个实体：光源、物体和观察者。我们日常见到的白光，实际由红、绿、蓝三种波长的光组

成，物体经光源照射，吸收和反射不同波长的红、绿、蓝光，经由人的眼睛，传到大脑形成了我们看到的各种颜色，也就是说，物体的颜色就是它们反射的光的颜色。

红、绿、蓝三种波长的光是自然界中所有颜色的基础，光谱中的所有颜色都是由这三种光的不同强度构成。把三种基色交互重叠，就产生了次混合色：青、洋红、黄。三种颜色的光相加就是白色，如果光全部被吸收，那么我们看到的就是黑色，这就是我们常说的三原色相加为黑色。

色彩当然源于光，以及光所变化出来的色光。从某种意义讲，印象派的画家们是大规模外光作画的发现者、提倡者和实践者。强调色彩与光的自然主义表现，他们追随前辈画家柯罗，根据眼睛的观察和直接感受作画。1893年化学家欧仁·谢弗勒发表了关于光学的新发现的理论，受到普遍关注，这对正在如饥似渴地探讨如何使自己的画面更鲜亮的印象派画家是一个启示。印象派画家用一种力求接近自然真实状态的色彩替代传统油画中那种带虚拟性的色彩，用一种完全的条件色体系替代固有色体

图2-1　光与色彩

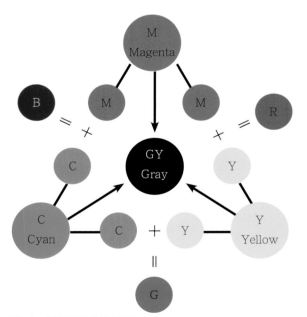

图2-2　颜料三原色的混合原理

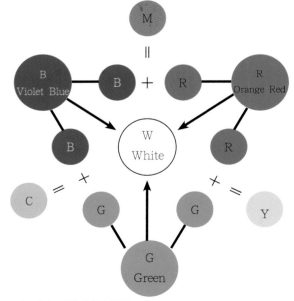

图2-3　光色三原色的混合原理

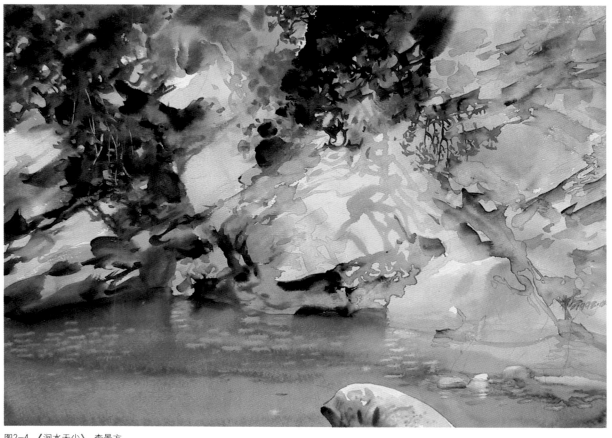

图2-4 《涧水无尘》 李景方

系。他们对于记录物体环境反射光的千变万化的色彩很感兴趣，他们最关心的是光在自然物体表面上不断改变效果的性质，以及如何把这种感受在画中表现出来，这种关心使他们对固有色加以分析。印象派否定物体的固有色，认为物体的色彩是依赖于光的反射，色彩随着光线而变化。古典画家作品中的阴影都是又黑又重的，没有颜色倾向。而印象派的画家们认为，自然界中的一切都有色彩，他们坚信眼睛看不出色彩的阴影也是由许多颜色组成的。应用科学方法，把调色板的颜色限定于透过三棱镜分析出来的纯色，印象派画家创作时所用颜色包括投影是物体的颜色的各种补色。比如黄色物体的投影就带有紫色。完全用纯补色构成一幅画。

二、色彩三要素

1.色相

色相即色彩的相貌和特征，指色彩的种类和名称。如红、橙、黄、绿、青、蓝、紫等颜色的种类变化就叫色相。

图2-5 色相

2.纯度

纯度是指色彩的鲜艳程度，也叫饱和度、彩度。红、黄、蓝三原色是纯度最高的色彩，不可以调和而

成。在理论上，其他颜色都可以由三原色调和出来，颜色混合的次数越多，纯度越低，反之纯度则高。物体本身的色彩，也有纯度高低之分，西红柿与土豆相比，西红柿的纯度高些，土豆的纯度低些。

图2-6 纯度

3.明度

明度是指色彩的亮度，也就是我们通常说的素描的黑白关系。颜色也是有深浅和明暗变化的。比如，深黄、中黄、淡黄、柠檬黄等黄颜色在明度上就不一样，把它们拍成黑白照片就更加明显了。这些颜色在明暗上的不同，就是色彩的明度对比。如：白比黄亮、黄比橙亮、橙比红亮、红比紫亮、紫比黑亮；二是在某种颜色中加白色，亮度就会逐渐提高，加黑色亮度就会变暗，但同时它们的纯度会降低；三是相同的颜色，因光线照射的强弱不同

也会产生不同的明暗变化，如同样一棵大树，受光的部分的绿叶明度就高，色彩就浅，而不受光的部分明度就低，色彩就深。除了单个的颜色明度对比外，完整的一幅画也有明度的对比关系。

图2-7 明度

三、色彩的协调

不少人在画色彩风景的时候，固有色的观念很强：天是蓝的，地是黄的，树是绿的，建筑是红的……这样的认识就像小朋友搭积木，画下来的各自的颜色都有很强的个性，互不相让，最后也就画成了一张不知道是什么调子的儿童画了，颜色花哨而混乱，没有与某地某时的特定色调或者气氛相联系，久之，不但对写生没有了兴趣，而且还会形成一种程式化的概念画。也就是常出现的千篇一律的

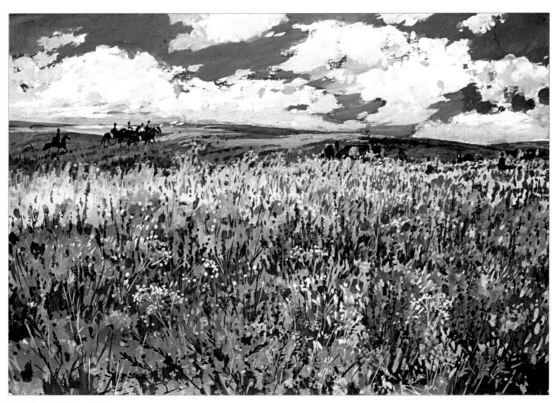

图2-8 《大草地》 黄惟一

画面。出现这样的情况，是因为不懂得怎样协调各颜色使其构成一幅完整而协调的色调。下面简单介绍一下如何协调色彩。

如果是同一色相的对比，自然显得单纯和协调，无论总的色相倾向是否鲜明，调子都很容易统一。这种对比方法比较容易为初学者掌握。这类调子和稍强的色相对比调子结合在一起时，则感到高雅和文静；如果是邻近色相的对比，则要比同类色相对比更丰富和活泼，也能保持统一和协调，但是有的颜色强烈的物体需要适当降低一些纯度；如果强对比的色相，则要比邻近色相对比鲜明和强烈，容易使人兴奋激动并造成视觉疲劳，但它的短处是

不容易协调、有种原始的粗俗感觉。要想把互补色相对比组织得倾向鲜明并且统一，难度很大。这时，不妨采取一些无色系的颜色过渡，如黑、白、灰或金银色等，画装饰色彩就经常采取边沿轮廓用黑色勾线去隔离色性强烈的颜色，以达到协调的效果，此外，还可以采取大面积的颜色支配小面积的对比色相、互相混入对方颜色的方法以及降低纯度等方法达到色彩的协调。从色彩表现的角度来说，虽然没有一个固定的方法，还是需要大家在色彩实践中多体会多总结，亦可提高自己的认知与经验，提高自己的色彩表现能力。

第二节 //// 室外风景的色调

一、室外光色的特点与规律

从室内写生转到野外写生，一个比较重要的区别是光与色的明显变化。室外光色彩训练是进入真正的色彩领域的重要转折，丰富复杂的色彩变化和由色彩形成的意境情调都可以在外光景色的观察与表现中接触到。通过风景写生，可以获知外光色彩的特点和规律，并掌握更为复杂而具有艺术表现力的色彩语言，所以外光写生练习是学习色彩的一个重要阶段。外光色彩与室内色彩比较，可以明显感觉到外光色彩的明亮与调子的丰富，而室内的静物由于器物阴影部分色彩非常浓重，所以色调一般都比较沉暗。

外出风景写生，光与色的关系就非常复杂。在有阳光的晴天，产生色彩变化的最主要因素有四：一是光源色，景物受光部分会偏暖调，反映出阳光的色彩特点。既使物体的固有色不同，也都会微微罩上带黄或红等暖色因素，早晨或傍晚的阳光在景物中反映得更加明显，以致形成非常统一的暖调；二是偏蓝青色的天光反射，景物受到反射光影响的部位，偏冷调。如建筑物背光墙面的上部，树丛的背光部分，山峦起伏的背光部分，会明显地发觉这种与受光部形成补色对比的冷色调；三是受光地

面的反射，受到这种反射的部位，必是接近地面的背光部位。如建筑物的屋檐底面，背光墙面接近地面的部分等；四是物体与物体之间，一个物体受到另一物体阳光反光时，也产生暖调。如是多云或阴

图2-9 《夏季里的松坪沟》 程国英

图2-10 《米亚罗》 黄惟一

天，自然景色的色彩关系就不会像有阳光照射时那样对比强烈，而是景物的明暗与色彩都比较接近，固有色也比较明显，统一感强，整个景色的近、中、远的层次，色调区别也较清楚。尤其是阴天，色调含灰偏冷，景物形体较单纯清楚，景物的固有色明显。作为写生练习的初级阶段，选在阴天写生对掌握画面的整体感与统一关系比有阳光的天气更容易。多云的天气比阴天要明朗，虽然没有阳光的直射，也具有明显的暖调色彩倾向。以上这些现象，通过自己的视觉感受去辨别，并不难区别。

　　由于气候的多变，有雨、雾、霜、雪等的自然景色，都具有鲜明的调子特征，且色彩单纯统一。如雨天是含灰的蓝紫色倾向的色调；雾天的形体被融化在雾中，天地一色，色调迷茫含蓄，另有一番意境；雪景是美术家喜欢描绘的景色，阴雪天色调

纯净、素雅，晴天雪景，色调爽朗欢畅。总之，外光景色的色彩丰富多彩。通过对各种景色的写生，可以大大提高对色彩的观察力和表现力，从而丰富色彩的艺术语言。

　　对于色光原理的叙述，目的是为了帮助深入感受色彩的世界，掌握色彩的美。作为艺术专业的学生，在完成室内色彩静物写生这一阶段的学习后走进大自然进行户外风景写生练习，亦是色彩训练重要的一环。

二、色彩的观察方法

　　进行风景写生时，由于没有经验，经常会遇到一些困难，如该怎样选景与确定构图。自然界中形象丰富、质感多样、气候、光线多变、色彩复杂，如何处理好广阔与深远的空间关系等，这些都是水粉基础训练中的新课题，也是风景画习作的新

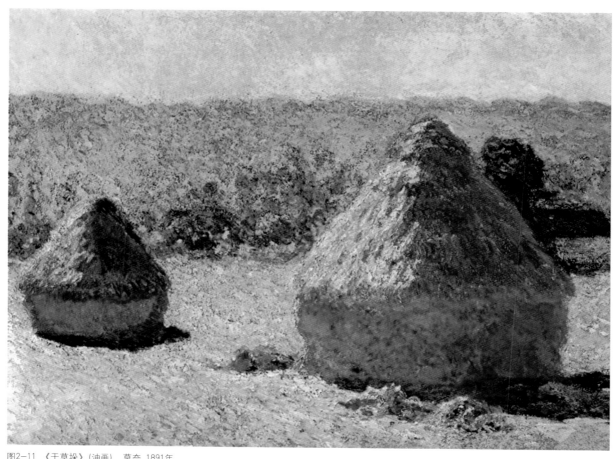

图2-11 《干草垛》(油画) 莫奈 1891年

要求。风景写生的进度，开始不妨选择比较简单的景色作写生练习。景色简单，便于集中精力研究外光的色彩规律和塑造生疏的形象。平远风景，便于画者认识天地景物的色彩关系和了解色彩与空间的关系，即同一色彩在不同距离和空间中，色彩在色相、冷暖及色彩含粉质状况的变化。所以一开始就选繁复的景色写生是不适宜的。在选定的写生取景中，必须去掉某些与主题无关的或有碍构图完美的景物。因此，往往需要采取移动、增添或改变自然物的形象等艺术处理方法，从而获得完美而生动的构图，并充分而集中地表现主题。其实，对取景中的景色稍加改动，并非凭想象虚构去创作。写生应坚持以客观的自然景色为依据，但若将所见到的一切如实描绘下来，那则是不可取的。

印象派画家莫奈经常外出对景写生，他对光影之于风景的变化的整体描绘，已到了走火入魔的境地。他的画面所散发出的光线、色彩、运动和充沛的活力，取代了以往绘画中僵死的构图和不敢有丝毫创新的学院传统。

三、四季风景的色调

在室外写生时，对象处于特定的光源笼罩中，色彩相互间彼此影响呼应，衬托对比，在这种相互对比又相互依存中，色彩形成了不可分割的美妙整体，即为色调。所谓"色调"一词，是指整个画面的整体给人的色彩倾向。为在绘画艺术中说明问题，今借用比绘画本身更为抽象的音乐术语来作解释。音乐中所通用的音阶，加上半音亦不过十二个，但这十二个半音的反复组合，古往今来，曲调何止千万，却从未雷同，这有限的几个音组成了无

图2-12 《藏南小溪》 黄惟一

穷无尽的艺术珍品，形成了内容、风格、曲式、体裁和民族特征、地方色彩都各不相同的美妙曲调。就这样一组组充满了高低、长短、强弱、快慢对比的音符(甚至包含着有声与无声"休止符"的对比)，而形成和谐完整不可分割的美妙整体，即为曲调。绘画调色板上的有限颜色，亦如音符，在对比呼应的变化中，形成一幅幅美妙的色彩组合即色调，也就是一般所称的"调子"。写生的色调，存在于客观对象本身，不是人为的所谓"艺术处理"得来的。人为的所谓"调子"，虽以处理为名，但矫揉造作，或在模仿名作印刷品，或在以素描打底的"照片着色"，虽协调有余，但涂脂抹粉，难以感人，艺术中只要作假，则步入死局。

中国古代的画家们对自然的季节变化早已有非常贴切而且诗意的概括，水色的四季是：春蓝、夏碧、秋青、冬黑。天空云气的四季是：春融怡，夏蓊郁，秋疏薄，冬暗淡。

森林树木的四季是：春英，夏荫，秋毛，冬骨。北宋著名的画家兼山水画理论家郭熙的《林泉高致》形容山的四季："真山之烟岚，四时不同。春山淡冶而如笑，夏山苍翠而如滴，秋山明净而如妆，冬山惨淡而如睡。"

宋代欧阳修的《醉翁亭记》写道："若夫日出而林霏开，云归而岩穴暝，晦明变化者，山间之朝暮也。野芳发而幽香，佳木秀而繁阴，风霜高洁，水落而石出者，山间之四时也。朝而往，暮而归，四时之景不同，而乐亦无穷也。"

我们从古人的诗词中也能体味四季的美好以及对大自然色彩的表现，并思考古人是如何用心观察和感悟自然的。

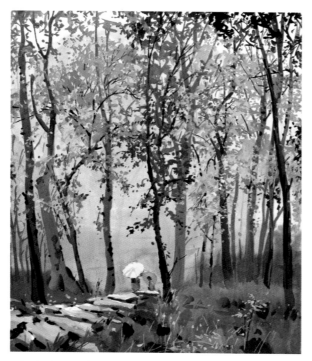

图2-13 《通向山外的石阶》 黄莓子

秋天

寒山转苍翠，　秋水日潺湲。
倚杖柴门外，　临风听暮蝉。
渡头余落日，　墟里上孤烟。
复值接舆醉，　狂歌五柳前。
——（唐）王维《辋川闲居赠裴秀才迪》

竹坞无尘水槛清，相思迢递隔重城；
秋阴不散霜飞晚，留得枯荷听雨声。
——（唐）李商隐《宿骆氏亭寄怀崔雍崔衮》

冬天

六出飞花入户时，坐看青竹变琼枝。
如今好上高楼望，盖尽人间恶路歧。
——（唐）高骈《对雪》

才见岭头云似盖，已惊岩下雪如尘。
千峰笋石千株玉，万树松萝万朵云。
——（唐）元稹《南秦雪》

春天

宜阳城下草萋萋，涧水东流复向西。
芳树无人花自落，春山一路鸟空啼。
——（唐）李华《春行即兴》

竹外桃花三两枝，春江水暖鸭先知。
蒌蒿满地芦芽短，正是河豚欲上时。
——（宋）苏轼《惠崇春江晚景》

夏天

山光忽西落，池月渐东上。
散发乘夕凉，开轩卧闲敞。
——（唐）孟浩然《夏日南亭怀辛大》

绿树浓阴夏日长，楼台倒影入池塘。
水晶帘动微风起，满架蔷薇一院香。
——（唐）高骈《山亭夏日》

[复习参考题]

◎　色光的关系是什么？
◎　色光的三原色与颜料的三原色有什么不同？
◎　色彩三要素有哪些？
◎　室外光色的特点和规律是什么（可根据自己的观察回答）？
◎　观察色彩时要注意哪些问题？
◎　作风景写生1张，在此基础上做3～5幅不同色调的处理练习，以观察分析色彩色调对画面的影像和变化。

第三章 水粉风景的透视与构图

本章重点 》

了解透视的规律形式与水粉风景的画面关系；理解风景画的结构问题；了解画面构图的形式法则与规律变化。

学习目标 》

认识了解透视的变化规律，掌握画面构图中的透视变化以及对画面的影响。

建议学时 》

20学时。

第三章 水粉风景的透视与构图

第一节 //// 水粉风景画中的透视

透视，是绘画法理论术语，该词源于拉丁文perspclre（看透），故有人解释为"透而视之"。随着对透视原理的进一步研究，透视被运用于各种形式、体裁、风格的美术作品中，为表现主题、创造构图形式和提高表现力起着重要的作用。透视是表示空间的主要因素。自然界的各种景物，由于透视关系，形体会产生变化，即近大远小的距离缩减现象。要理解这一变化规律，必须懂得透视的基本原理。在风景写生中，描绘建筑物、江河、道路这类景物，如不能符合透视变化规律，建筑物就会歪斜不正，江河、道路也不能平卧在地面伸向远方。

但对于透视的表现一般有三种，即色彩透视、消逝透视和线透视。在达·芬奇的作品和著述中我们可以看到总结的其中最常用到的是线透视。透视学在绘画中占很大的比重，基本原理是在画者和被画物体之间假想一面玻璃，固定住眼睛的位置(用一只眼睛看)，连接物体的关键点与眼睛形成视线，再相交于假想的玻璃，在玻璃上呈现的各个点的位置就是你要画的三维物体在二维平面上的点的位置。这是西方古典绘画透视学的应用方法。如图3-1，此画在构图选景上没有贪求远大，而是以近景为主，绿树、红墙、小路、花草使画面呈现较强的透视感，又利用树的大小多少来平衡画面，这样打破了透视带来的僵硬与呆板，使画面变得生动自然。树叶的绿色与墙的暗红色形成的对比关系，在树干、小路与天空的色彩下变得统一而协调。

在风景写生中，由于空间较为开阔，因而空间透视也较大，这给作画者的观察和构图带来了一定

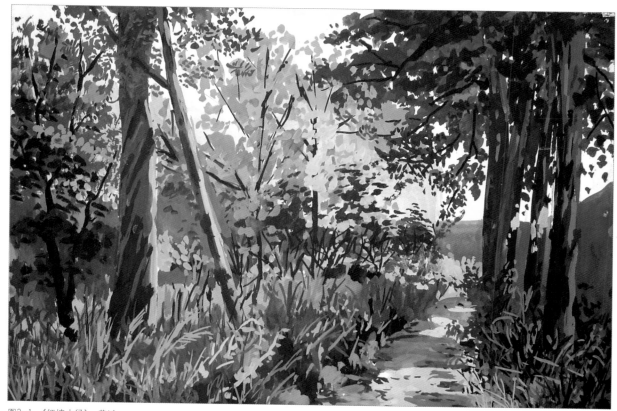

图3-1 《红墙小径》 黄斌

的难度。在找到了一个合适的位置，选择了一处漂亮的风景后，就是将其合理地安排在画面中，而如何选择这在视平线的高低上就显得较为最重要了。在写生中，由于环境开阔，一般是以所处位置来确定的。视点大致可分为低视点(仰视)、平行视点(平视)、高视点(俯视)三种。

低视点(仰视)：如果所处位置低于所画对象或景物，必属低视点，也就是俗称的仰视。在画面的安排上地平线不能定在画幅二分之一或以上的位置，应接近画幅底线。如高大的山峰、较近的树木、建筑等，这种仰视的风景构图，表现的景物能产生巍然屹立、气势非凡的效果。

高视点(俯视)：作者的视线在头部以上，即从高处向下俯瞰地面景物，也就是俗称的俯视。如到高山坡上去画地面景色，视平线必在画幅上部或幅外，可表现宽阔的地面和深远空间(景物与景物前后有层次感，遮挡程度较少)。高视点的透视构图可以加强构图宽广的效果。

平行视点(平视)：即视平线在画幅中间部分，这种视高的构图，近似现实生活的环境，使观众有身临其境的感觉，但处理不好，容易使构图平淡，缺乏生动性。

透视在构图中所产生的种种不同表现效果是众所周知的。这里讲的视点问题是风景写生取景构图中最基本的知识，至于其他各种透视情况下产生的形体变化和空间效果规律，在作画时要灵活运用，随机应变。

有关透视也可以借鉴中国山水画的透视和观察方法，只是在视点和对其理解上不同罢了。

透视在中国画中称为散点透视，主要有北宋郭熙提出的三远（高远、深远、平远），韩拙的三远（阔远、迷远、幽远），元代黄公望的三远（高

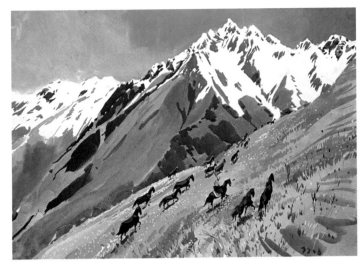

图3-2 仰视 黄惟一

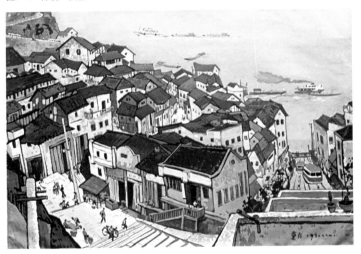

图3-3 俯视 黄惟一

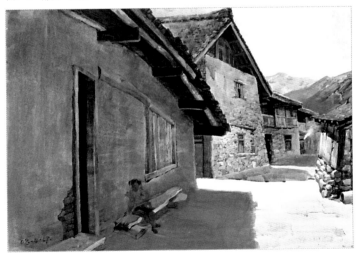

图3-4 平视 刘能强

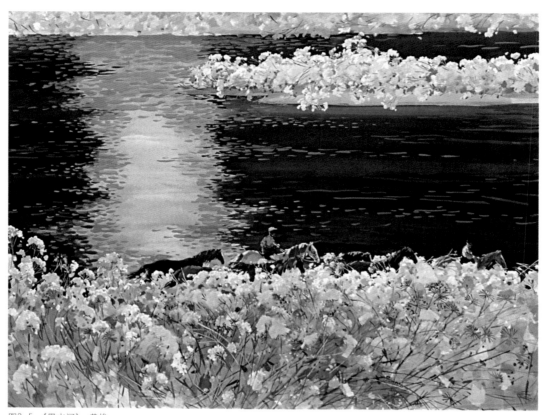

图3—5 《黑水河》 黄惟一

远、阔远、平远）。

北宋画家郭熙在其画论《林泉高致》中提出的三远：

"山有三远。自山下而仰山巅，谓之高远；自山前而窥山后，谓之深远；自近山而望远山，谓之平远。高远之色清明，深远之色重晦，平远之色，有明有晦。高远之势突兀，深远之意重叠，平远之意冲融而缥缥缈缈。其人物之在三远也，高远者明了，深远者细碎，平远者冲淡。"

郭熙"三远"论的提出，开辟了中国画构图中散点透视原理的先河。类似西方的仰视、俯视、平视，但是这种透视方法又完全不同于西方的焦点透视（即忠实于科学上的透视原理），因而被称为"散点透视"。

第二节 ///// 风景画的结构问题

在绘画构图中存在两个基本问题：一是对称性问题。对称结构在我国是最古老的表现形式之一，特别是在建筑方面表现得尤为突出。我国古建筑基本上都是以对称形式为主的，这种构图四平八稳，有一种压抑和墨守成规的感觉。它的最典型构图特点是主体景物在画面的中央位置，两侧的结构完全一样，规规矩矩，庄严肃穆，节奏是稳定和庄重。

当描绘建筑物时，容易遇到这种构图问题。二是均衡性问题。这是在构图中经常碰到的带有普遍性的问题。均衡性与对称性有着本质的不同。这种构图能使画面保持完美的均衡形式(但不是对称形式)，灵活运用各种手段产生画面结构均衡的节奏。这种构图结构，主体景物不一定总放在画面中央位置，而是根据构图的需要灵活地将主体景物放置在合适的位置，采用其他配置景物与主体景物进行合理的搭配，使画面趋于均衡状态。这种构图结构变化多

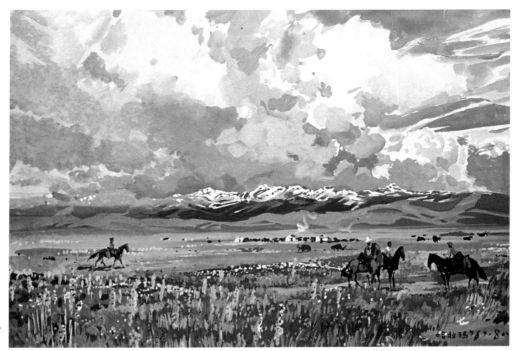

图3-6 《哈拉玛草地》
黄惟一

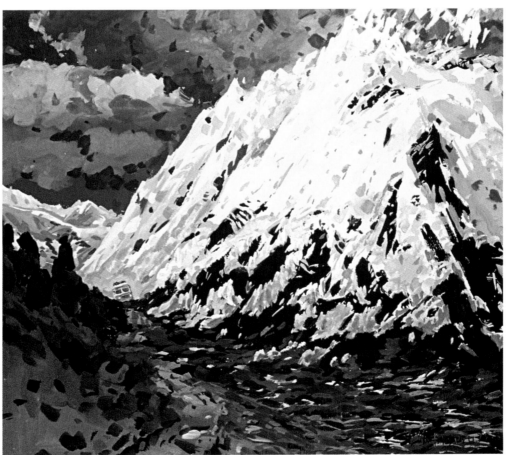

图3-7 《浪卡则山口》
黄惟一

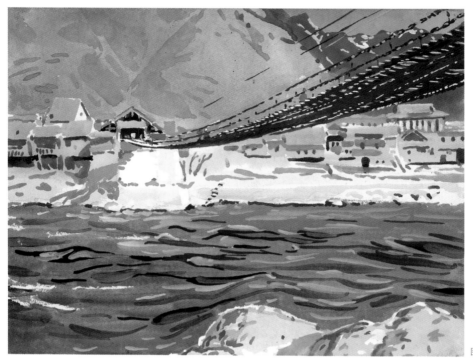

图3-8 《岷江索桥》 黄斌

端，灵活性很强，目前在绘画构图中多数采用此种构图形式。遇到各类复杂客观环境，要有一个清晰认识，从复杂的客观存在中理出需要表现的东西，

正确把握构图方式。其次要掌握一些构图的知识，如抽象的点、线、面的基本知识，这样可以使自己更有能力去驾驭它，创作出变化多样的构图作品。

第三节 ///// 风景画构图

一、透视是写实绘画的构图法则

　　构图就是把各种摄影中的元素组织在最后形成的画面中，它是一种艺术技巧。透视则是用视觉来创建构图。有些小的画面，如果你能在构图时把主体用某种方法框起来，将会很大程度地被美化。

　　如图3-9《晨》这幅画面里，树在这幅画中就起着重要的作用。树木看似排列凌乱，毫无章法，然而在树后面的小路却起着调整透视的作用，再加上树的近大远小，将次序与规律隐藏在了画面之中，使画面变得乱而有序，打破了单调的透视法则，让整幅画充满了生气与趣味。

　　又如图3-10《落日》中，作者大胆构图，采取平行透视，借鉴国画中的飞白构图，使整个画面绝

大部分看似没有东西，然而作者巧妙利用了落日与小河、炊烟与房屋的关系，使画面既保持了平衡又充满了一种活泼与浪漫的情绪。

　　这两幅作品巧妙地利用透视在构图中的作用，使画面富于较强的视觉变化，同时还利用透视把观

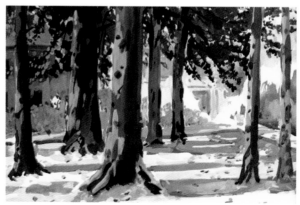

图3-9 《晨》 黄斌

图3-10 《落日》 郑晓东

众的视线不知不觉地引导到画面中去。

二、构图的形式规律

在《辞海》中谈到"构图"是这样解释的：艺术家为了表现作品的主题思想和美感效果，在一定的空间里安排和处理人、物的关系和位置，把个别或局部的形象组成艺术的整体。在中国传统绘画中称为"章法"或"布局"，也就是所谓的"经营位置"。概括地说，就是艺术家利用视觉要素在画面上按照空间把它们组织起来的构成，是在形式美方面诉诸视觉的点、线、形态、用光、明暗、色彩的配合。

三、构图的两个原则

1."完整"。要求画面饱满、舒适，形象完整、主题突出。一些初学绘画者往往容易把物体对象画得太大或太小；过于集中或过于松散都不能给人以美感，失去了构图的意义。

2."变化统一"。是构图的手段。构图的美学原则主要是既要有对比和变化，又要能和谐统一，最忌呆板、平均、完全对称及无对比关系的画面，因

图3-11 《绿荫》 黄斌

图3-12 《暮色中的碉楼》 黄惟一

图3-14 《老街》 谢可新

为这将令人感到非常乏味和沉闷。画面如果有聚散疏密和主次对比，有内在的结合及非等量的面积和形状的左右平衡，就会产生生动、多变、和谐统一的画面效果。懂得这一规则，会使我们的构图千变万化，并展现其特有的魅力。

[复习参考题]

◎ 透视一般有哪几种方式？这些方式的观察规律是什么？

◎ 透视与画面有什么关系？

◎ 如何理解画面的结构与构图在画面取舍和组织的关系。

◎ 分析2～4幅在构图上较有特点的水粉风景作品。

◎ 作风景构图练习8～10张。

图3-13 《山水相依》 程国英

颜料、画笔、图钉或胶带、小刀等所需物品装备齐全，缺点是较为笨重。

2.颜料盒和调色板

在野外写生中，由于条件、时间和携带等原因，不可能经常穿梭于作画地点和住宿地，所以在外作画颜料一定要带够，就像打仗要把子弹带够一样，否则只能望景兴叹，而且也增加了自己在室内修改的难度。所以野外所用颜料盒一般要盒子大、色格深、调色面积大，以便盛放不同种类和充足的颜料。不过要切记，不能图一时方便将不同画种的颜料挤在同一个调色盒中。另外，可以自己装备另外的一块调色板，以增加调色面积。

3.画笔

由于水粉颜料的适应性较强，因而对画笔也没有苛刻的要求，一般常用的有水粉笔和油画笔，要求笔锋有圆、方、尖并扁以及大小之别，便于表现任何刻画对象。水粉笔软硬适中，吸水性强，调色饱和，水分适中，弹性较好；油画笔笔毛较硬，弹性较强，可以画出强有力的笔触，但含水量少，不宜渲染，较适合厚画法的块面塑造。当然，也可根据自己的喜好和习惯选用作画工具。

一般还可准备一两支刷笔（也称底纹笔），这种笔在涂抹大色块如天空和地面时极为方便省时。另外，再备几支硬毛笔(如油画笔)，几支软毛圆头笔(水彩笔或国画的狼毫书画笔)。这两种笔在表现上都各有其特点。硬毛笔造型坚实，笔触有力；软毛笔笔触潇洒，效果灵动。此外，还得准备一两支国画的线描笔，如叶筋笔之类，在风景写生中刻画树枝乱草，极为方便。画笔多备几支，还可以准备如化妆笔、刮刀和自制笔等，可以针对自己的作画习惯以及对笔的不同喜爱，

有选择地合理使用。这样在一次作画过程中尽量不洗笔或少洗笔，将水主要用作调色用，这样在山顶、沙漠写生时可以给你带来很大方便。

4.其他

根据自己的条件和习惯，还要准备画凳和笔洗，以及携带遮阳伞（帽）、胶带、图钉、铁夹子或其他备用工具以便应急之用。

笔洗，是指所有能用来清洗画笔的容器，水粉颜料是用水来调和的，所以准备一个笔洗是十分必要的。另外作画时还要准备一个海绵或找一块吸水性较强的布作为清理工具，它有两个方面的作用：首先，当清洗画笔时笔头总是裹有很多水分，有了

图4-6 《藤蔓》 黄莓子

这个工具就可用笔往上轻轻一抹，可吸取笔尖上多余的水分。其次，当调色过稀或笔头着色过多时，也可在上面控制笔头的水分及颜色的多少，尤其在画面需要干画法时，这种清理工具就显得更重要。此外画完后，还能用抹布清理调色板，保持作画工具整洁。

第三节 ///// 景物的选择准备

一、如何选景

外出写生，客观上由于严格的时间限制，光线基本保持不变化一般不会超过两到三个小时，因此完成创作亦不过三小时的时间，因阳光推移，光色变化，再画下去就很被动了。由于时间有限，只有观察在前，落笔在后。这就要求作画者的作画速度不能太慢，要观察仔细，作画要快，色彩要准，落笔要肯定。有时画者需对景物连续观察数日之后，才动笔作画。

在写生的初期，不妨选比较简单、平远的景色作写生练习。景色简单，便于集中精力研究外光的色彩规律和塑造的形象。平远风景，便于画者认识天、地、景物的色彩关系和了解色彩与空间的关系。所以一开始就选繁杂的景色写生是不适宜的。在取景过程中，也不是来者不拒，要学会取舍，以保证画面的构图完美。因此，有时需要采取主观的移动、增添或改变自然物的形象等艺术处理方法，从而获得完美而生动的构图，并充分而集中地表现主题。需要注意的是：对画面景色的取舍，与想象虚构的创作不是一回事。

图4-7 《羌寨农家》 黄莓子

图4-8 《门外青山》 李景方

图4-9 《大山》 郑晓东

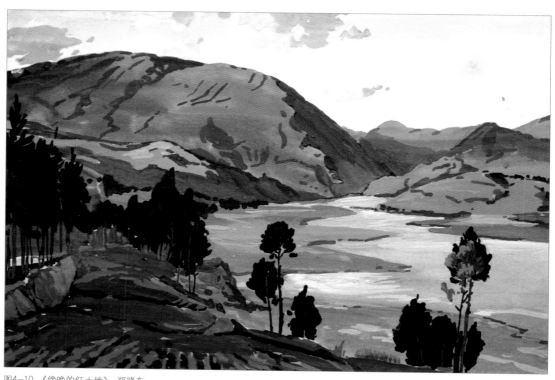

图4-10 《傍晚的红土地》 郑晓东

二、景物、时间和氛围的选择

外出写生，如果有条件最好选择一些自己不熟悉或者陌生的环境，因为这样的环境会大大刺激画家的兴奋点，可以发现很多新奇的景物。自然界纷繁复杂，要从中选定一个美丽的景色来作画，并非易事，初学风景写生的人，更为困难。所以在练习过程中要多观察、增强对自然的认识，提高对自然美景的激情和感受力，增进多方面的审美知识和修养，亦多欣赏一些风景画作品，再加上写生实践的经验，才会得心应手。开始阶段，应从简单的景色入手，在实践中，逐步提高选景的能力和水平。比如，到九寨沟写生，十月份是很好的时间段，因为这时正是秋天，满山红叶，再加上碧水蓝天，风景特别美，而且这个时候天气微凉，并不太寒冷，很适宜作画，再晚点儿这里就是大雪封山、天寒地冻的景象了。

三、需要考虑作画条件

有的同学很热爱自己的专业，外出写生时面对瑰丽的大自然充满激情，这是非常值得肯定的。但是有的同学不顾危险，将画板架在悬崖峭壁或者大江大河边，殊不知道这样是相当危险的。外出写生首先要考虑安全问题。因此，在极端的天气条件下，如太阳暴晒或者刮风下雨时，或是在一些危险的地理环境中如沙漠、峡谷或者密林中都不宜作画，因为这些环境下容易迷路，食物补给和医疗救援都有一定困难。一定要充分重视写生的生活条件和作画条件，以免发生各种不必要的危险。

[复习参考题]

◎ 水粉画的特点是什么？水粉工具有哪些特性？

◎ 用水粉工具和其他绘画工具作风景写生对比练习或特殊技法练习。

第五章 水粉风景写生的着色和用笔

一、本章重点 》

掌握水粉风景的用色及特点；掌握水粉画的用笔和方法。

一、学习目标 》

了解水粉风景的用色、影响和变化，掌握水粉画基本方法。

一、建议学时 》

48学时。

第五章　水粉风景写生的着色和用笔

第一节 ///// 水粉风景写生的用色

一、光源色

　　光、物体、物体反射、透射是生成色彩的客观条件，而人类感觉色彩的必备条件是眼睛。色彩来源于光。红苹果反射红色光，而橘子反射橘色光，由于物体反射的光色不同，我们看到的物体的色彩也不同，并随着光的改变而改变。在日光和灯光下看到的物体颜色有差别，在漆黑的夜晚却感受不到物体的颜色。

　　在黑暗中，我们看不到周围景物的形状和色彩，这是因为没有光线。在同一种光线条件下，我们会看到同一种景物具有各种不同的颜色，这是因为物体的表面具有不同的吸收光与反射光的能力，反射光不同，眼睛就会看到不同的色彩。因此，色彩是光对人的视觉和大脑发生作用的结果，是一种视知觉。

　　由此看来，需要经过光—眼—神经的过程才能见到色彩。光进入视觉通过以下三种形式：①光源光。光源发出的色光直接进入视觉，像霓虹灯、饰灯、烛灯等的光线都可以直接进入视觉。②透射光。光源光穿过透明或半透明物体后再进入视觉的光线，称为透射光。透射光的亮度和颜色取决于入射光穿过被透射物体之后所达到的光透射率及波长特征。③反射光。反射光是光进入眼睛的最普遍的形式，在有光线照射的情况下，眼睛能看到任何物体都是由于该物体反射光进入视觉所致。

　　色彩的本质是光，光和色彩有密切关系。宇宙万物之所以呈现出各种色彩，各种光照是先决条件。在日常生活中，光有多种来源，色相偏冷的有日光灯光、月光、电焊弧光等，较暖的有白炽灯光、火光等。即便是太阳光，一天之中早晨、中午、傍晚这些时间上的差异以及照射地球角度的不同也会对景物的色彩产生不同的影响。太阳光的直接照射光与漫射光（阴天时，大量水汽凝结成更大

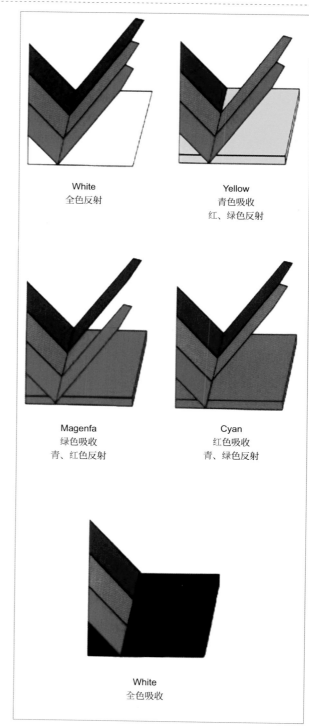

White
全色反射

Yellow
青色吸收
红、绿色反射

Magenfa
绿色吸收
青、红色反射

Cyan
红色吸收
青、绿色反射

White
全色吸收

图5-1　色光的反射原理——光、物体、色彩的感知

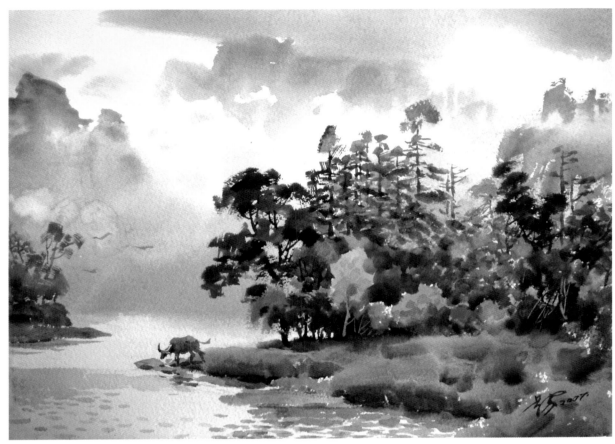

图5-2 《清溪之晨》 李景方

的水珠，阻碍着阳光的色光通过，经过无数次折射与反射之后，才有极微弱的一部分阳光通过，称为漫射光）形成强光与弱光。光线强时，物体的颜色会提高明度，其色彩倾向与纯度也会产生变化；光线弱时就会降低色彩的纯度。

我们在进行风景写生时，首先要判断光源色的方向、冷暖，分析观察物体色彩在光源色照射下所发生的具体变化，如同一建筑物在早晨、中午、傍晚不同光线照射下，或是在阴天、夜晚等特殊光线下，会呈现不同的色彩变化，理解这种因光源色的变化而变化的色彩关系，才能区别地画出不同时间环境气氛中的景物。

静物的写生大都是在室内进行，室内光照基本上是漫反射，相对稳定的光照便于对物体色彩进行全面细致的研究。而室外写生光线变化快、光源色对物体色彩的影响也显而易见。印象派画家莫奈以

《干草垛》（图2-11）为表现内容，一天之内画出侧光、顺光、逆光等不同光源色变化的作品数张，体现了画家对光源色变化、对物象色彩影响的深刻探索和追求。从这里我们也可以看出光源以及所带来的光源色对景物的影响是巨大的，因此我们在作画时一定要注意光、光源、光源色三者的关系与变化。

二、固有色

所谓固有色，并不是一个非常准确的概念。由于物象都有其自身特点和颜色，作为一种习以为常的称谓一般将物体身上特有的颜色和色彩统称为固有色。然而这只是为了便于人们对物体的色彩进行比较、观察、分析和研究，但是所有受光线影响的物体本身并不存在恒定的色彩。人类的活动时间主要是在白天，在这种特定的条件下，物体本来的颜色对光线的吸收与反射是常态的。光线强烈时，物

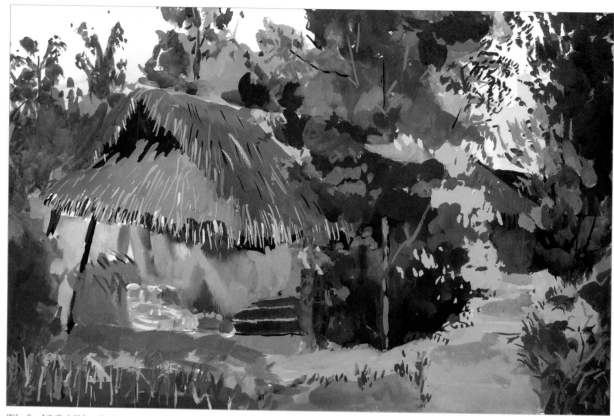

图5-3 《农家小院》 黄斌

体的固有色体现在接近受光部和明暗转折之间的灰色中间
区域，光线弱时物体的固有色变得暗淡模糊。一般说来，
物象的直接受光面体现光色的面貌，物象的背光面体现条
件色的面貌，物象的中间面体现固有色的面貌。物体呈现
固有色最明显的地方是受光面与背光面之间的中间部分，
也就是素描调子中的灰部，我们称之为半调子或中间色
彩。因为在这个范围内，物体受外部条件色彩的影响较
少，它的变化主要是明度变化和色相本身的变化，它的饱
和度也往往最高。风景写生时，物体在中等光线下（也可
以说阳光间接反射或漫射光），其他色光影响较小时，物
体可呈现的固有色最明显。

认识物体的固有色，也就是分析事物矛盾的特殊性。
如正常光线下，我们以观察红颜色的花为例。玫瑰花基本
色是呈紫红的特征，荷花为粉红色特征，而美人蕉的基本
色偏朱红色，也就是说，这些不同品种的花尽管都给人一
种红色印象，但呈现出来的红色面貌却不相同，而这种差
异就是物体各自的固有色。

在风景写生时，分析各景物的固有色当然重要，但是

图5-4 《层林》 刘能强

要清楚地认识到：物体呈现何种色彩，是光源色、固有色、环境色三个因素综合后的效果，片面地认为天一定是蓝色、花一定是红色就不正确了。因此，理解物体固有色的变化，有助于写生中正确地观察和认识。

三、环境色

环境色也叫条件色。自然界中任何事物和现象都不是孤立存在的，一切物体色均受到周围环境不同程度的影响。环境色是一个物体受到周围物体反射的颜色影响所引起的物体固有色的变化。

环境色是光源色作用在物体表面上而反射的混合色光，所以环境色的产生是与光源的照射分不开的。在色彩写生实践中，认识理解物体色彩的相互影响，弄清物体光源色、固有色、环境色的相互关系，才能画出色彩丰富、和谐的作品。但是对于室外环境色来说，由于景物大多笼罩在较亮的天光下，对环境色要仔细观察，然而一些质地光滑的浅色物体或在暗部及阴影下景物在光线的吸收与反射上较明显，如金、银、不锈钢及玻璃制品等反光色彩基本上就是环境色，而陶器、竹木制品、亚麻、丝绒等质地粗糙或颜色深的物体，对环境色不敏感。

如图5-5，画面中表现的是夏天的一个上午，阳光已显得耀眼，在画面上需处理的是受光与阴影的关系。很多画家在处理这一关系时，有意将阴影部分加入一些紫色，以强调阳光的橘色调与阴影紫色调的对比关系，以强化阴影效果。这是一种片面的色彩认识。只要仔细观察就会发现，在多数情况下，由于天空的亮色和环境色的关系，阴影并不是都带有紫色的感觉。作为色彩只要表现出了应有的色彩效果和冷暖关系即可。从这幅作品来看，作者以高度概括的笔触较好地处理了这一色彩关系。

从理论上讲，环境色对物体的影响是全方位的，而实际上由于光源色的强度远胜过环境色的影响，因此环境色对物体受光面的影响是微乎其微

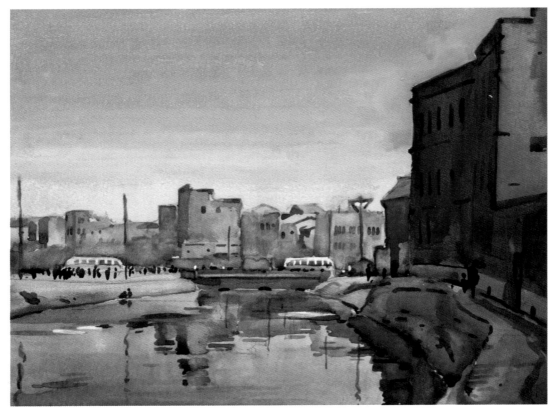

图5-5 《河畔晨曦》 郑晓东

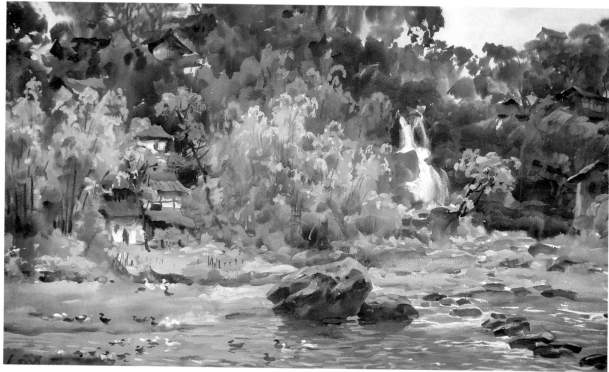

图5-6 《欢乐的山村》 李景方

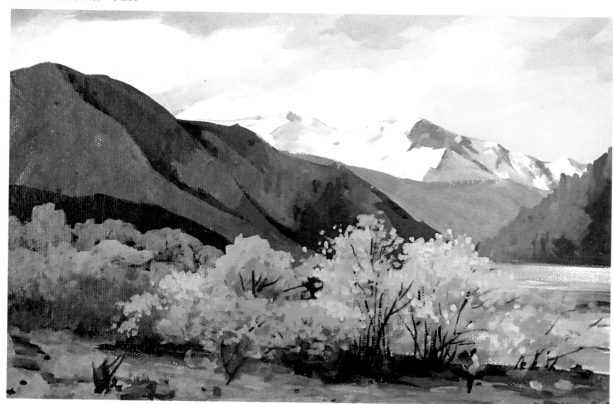

图5-7 《叠西海子》 刘能强

的，相比较而言，环境色主要影响到物体的暗部，也就是反光部分。

认识物体的环境色并不是件很难的事。同光源色、固有色相比，环境色对物体的影响是较小的，只是因为环境色反映出该物体所处的特定环境，以及它与周围物体的有机联系，才使环境色成为写生中色彩表现的一个研究课题。对环境色的表现难点在于掌握它的明度与纯度。物象周围的环境越复杂，它的变化越不易掌握。恰到好处的环境色表现会使画面色彩显得丰富完整。有些初学者不敢去画环境色，怕画花了，这样会使画面色彩显得单调和孤立，这是不足取的。

一幅优秀的风景写生作品所表现出的艺术魅力和视觉效果乃是通过多种艺术手段综合体现出来的。而色彩和技法只是其中两个较为重要的要素和手段。它们在不同的画家和作品中的地位和价值也因人而异。画家要对各种风景写生的要素分别进行研究，探究各个成分之间的互相关系，运用水粉材料与技法，找到适合自己的构图、色彩、用笔等方面的艺术语言。

第二节 //// 水粉风景写生的用笔

一、"一气呵成，形色兼备"

前面已经介绍了，水粉画法是以水调和含胶的粉质颜料来表现色彩的一种方法，可薄画也可厚画，可吸取透明又概括的水彩画法，也可吸取厚重而奔放的油画画法。水粉画既能深入细致地写实描绘，又可运用概括的装饰手法，其特点是亦厚亦薄，可大可小，又具有较强的表现能力。

用水粉画风景，最好的情况就是"一气呵成，形色兼备"，当然，这需要有很强的素描造型能力，而且还需要对水粉颜料的性能相当熟悉才可以办到。但是因为水粉颜料纯度高、遮盖力强，便于修改，大可以放开画，不对的地方重新覆盖就可以了。

如图5-8《贡嘎山日落》，这幅作品主要表现的是黄昏时的景色，大家都知道黄昏日落，黑夜即将到来。这时的色彩及光线变化极大，要想画黄昏的景色用白天的速度是不可能的。因此，该画作者在画之前，作好了一切准备，连续观察数日，分析色彩的变化，在做到了胸有成竹后，利用傍晚短短的一两小时一气呵成。所以，画面概括力极强、天、云、山总共只有四五个层次，在基本色块中再加以深色的笔触，即算完成，完全表现出了黄昏时的色调和气氛，画面简洁似到极限。

二、用笔不失"笔墨"

笔墨是传统中国画造型的重要部分，指用笔和用墨两方面。其实，水粉风景画写生，用笔用色也可以借鉴中国画的笔墨，特别是线的运用。中国画用笔讲求粗细、疾徐、顿挫、转折、方圆等变化，以表现物体的质感。一般来说，起笔和收笔都要用力，中间气不可断，收笔不可轻挑，古人总结的十八描可以说是中国画用笔的经验总结。而对于用墨，则讲求皴、擦、点、染交互为用，干、湿、浓、淡合理调配，以塑造形体，烘染气氛。一般说来，中国画的用墨之妙，在于浓淡相生，浓处须精彩而不滞，淡处须灵秀而不晦。用墨亦如用色，古有"墨分五彩"之说，亦有惜墨如金的画风。用墨还要浓淡相融，浓要有最浓与次浓，淡要有稍淡与更淡，这都是中国画的灵活用笔之法。笔墨二字被当

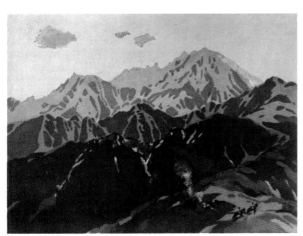

图5-8 《贡嘎山日落》 黄惟一

做中国画技法的总称，它不仅仅是塑造形象的手段，本身还具有独立的审美价值，每一笔都耐看。

中国画有干笔、湿笔等技法，也可以借鉴。干笔亦称渴笔、枯笔，是指笔含较少水分。而湿笔与干笔相对称，指笔含较多水分。

水粉风景画的背景，如天空、远山等都可以湿笔画自然衔接，这样的过渡很自然，空间关系也处于后面，可以更好地为中景、远景的坚实塑造打好基础。

三、三种常见的着色画法

1.湿画法

在作画过程中，要充分发挥所使用的材料性能，达到别的画种所不能达到的特点。注意吸取其他画种的表现技法，而形成自己独特的艺术面貌。

如借鉴水彩的技法及国画泼墨的技法，充分注意水分的运用，发挥粉质颜料半透明性的特点。这就是所谓的湿画法(亦即薄色画法)，主要表现那些一般形象不十分肯定、或转折柔和、或飘逸流动的对象时，如天、云、水、雾、朦胧的远景之类，运笔自然流畅，尤其在气氛的表现上形成的效果极佳。

此法用水多用粉少，最大限度地发挥水粉画用水的优点。有时为制造这种湿效果，不但颜料要加水稀释，画纸也要根据局部和整体的需要用水打湿，以此保证湿的时间和色彩衔接自然。

湿画法也可以利用纸和颜色的透明来求得像水彩那样的明快与清爽。但它所采用的湿技法比画水彩要求更高。由于水粉颜料颗粒粗，就要求湿画时必须看准画面，湿画部位一次渲染成功，过多地涂抹或多遍涂抹必然造成画面灰而腻。但这种画法运笔流畅自如，效果滋润柔和，特别适于画结构松散

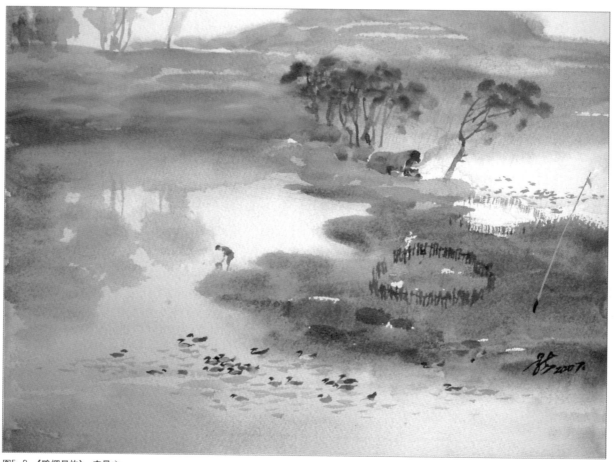

图5-9 《鸭棚晨炊》 李景方

作品最终是在室内悬挂欣赏的，所以写生时的光线宜尽量接近室内光线或回到室内后做一些修改即可。

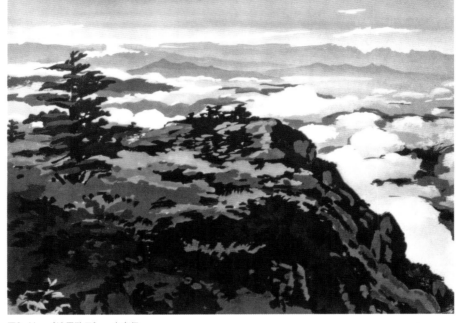

图6-11 《峨眉卧云》 李有行

三、季节与意境

只要是细心的人，对一年四季的寒来暑往、秋收冬藏一定是敏感的，而对自然界的水光山色的变幻更感清晰而明确。在四季变换中，将如何去体验、感悟大自然的点滴变化并用自己的画笔去表现呢？恐怕这就不仅仅是如何具体画出一山一石、一草一木，再将它们组合起来那样简单了。有不少同学虽然掌握了水粉风景画的不少技法，但是写生画作却让人觉得缺乏才气，严重一点儿的甚至是机械地复制写生对象，季节特色并不明显，画面缺乏意境、不感人。这其中的原因在哪里？恐怕不仅仅是技法的问题，而是缺乏对所表现对象的深刻认识。

陆游的儿子向他请教如何作诗，他说："汝果欲学诗，功夫在诗外。"（《剑南诗稿》卷七十八）陆游认为一个好的诗人所写作品的高下都是其阅历、见解和识悟所决定的。当然，他所说的"诗外功夫"，不仅仅是这些，还是其才智、学养、操守、精神等综合因素的反映。同样，杜甫在他的《奉赠韦左丞丈二十二韵》一诗中，也表达了同样的感受，他说："读书破万卷，下笔如有神。"明代的董其昌也有类似的表达："读万卷书，行万里路。"

关于任何表现四季风景的意境，这里不对技法具体描述，而是以唐代诗人白居易所作的四季诗为例，体会他是怎样用一种艺术家的眼光来看待和欣赏大自然，是如何观察和表现四季的。

首先，描写春天的七言绝句《杨柳枝词》：

一树春风千万枝，嫩于金色软于丝。
永丰西角荒园里，尽日无人属阿谁？

杨柳枝是唐代教坊的曲名，此题专门是咏杨柳的。该诗前两句写春风荡漾时杨柳枝条的婀娜多姿、妖娆可爱。一年之计在于春，最先向世界宣布春天的来临的非柳树莫属，所以，诗人的咏春之作多以柳树为报春使者。后两句没有继续春的礼赞，而是咏物抒怀，为这株柳树鸣起不平来了。永丰坊为唐代东都洛阳坊里名。想不到的是，这样一株充满生命力的柳树，却长在一种荒凉冷落的环境中无人赏识。当然，这也与怀才不遇的诗人是感同身受的。

其次，是描写夏天的诗《香山避暑二绝》：

纱巾草履行疏衣，晚下香山踏翠微。
一路凉风十八里，卧乘篮舆睡中归。

这是诗人晚年隐居洛阳时写的。诗中所表达的

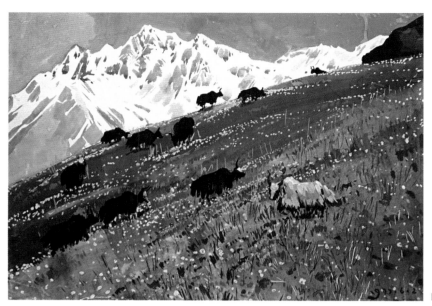

图6-12 《高原之舟》 黄惟一

是在酷暑中寻找清凉世界的意境。只见诗人戴着纱巾，穿着草鞋，身上是一袭单衣，在傍晚时分，坐在轿子中沿着山路下来，一面观赏着路旁山上茂密的草木，一面享受着清凉的山风，哪里还有一点暑热的影子，不知不觉中竟然沉沉睡去，一觉醒来时已到家门口了。老年的白居易厌倦了政治上的尔虞我诈，隐居东都洛阳，醉心于清静无为，在洛阳龙门对面的香山别墅里安度晚年。

接着，是描写秋天景色的《暮江吟》：

一道残阳铺水中，半江瑟瑟半江红。
可怜九月初三夜，露似真珠月似弓。

该诗写的是傍晚时分秋江畔那迷人的景致，先写夕阳西下时已没有了太多的光和热的日光，它静静地洒在江面上，一个"铺"字格外贴切。缓缓地流动的江面泛着细微的波浪，浪尖上被夕阳照得呈现出红色，而在浪底由于天色已暗所以是一种碧绿色。整个江面随着波浪的起伏，夕阳下波光粼粼，色彩斑斓。后两句写九月初三夜晚新月初上，其弯如弓，露珠晶莹如颗颗珍珠。这首诗是长庆二年（公元822年）七月白居易由中书舍人出任杭州刺史，经襄阳、汉口，于十月抵杭州时所作，农历的九月初三正是深秋，这首诗从侧面反映出诗人离开朝廷后的轻松愉快的心情。

最后，是描写冬天的诗歌《夜雪》：

已讶衾枕冷，复见窗户明。
夜深知雪重，时闻折竹声。

冬天最典型的特征当然是下雪。前两句是诗人睡觉，觉得厚厚的被子不能抵御寒冷的入侵，甚至被冻醒了，不觉感到惊讶，今夜怎么忽然间比往日冷了许多？在朦胧中睁眼一看发现窗户外面也比往常亮了许多。读者的心里当然要琢磨一下，这又是为何？而后两句颇为精彩，诗人以自己的阅历判断一定是下雪了。这种间接描写的手法也颇为值得画家们借鉴。比如宋代翰林图画院以古诗句为题考试画家，其中"深山藏古寺"一题，不少画家直接在深山中的一角画寺庙一角，但是这样的画法无疑是图解诗句，没有意境。而有位画家画一和尚在深山下的小溪中挑水，很委婉地点题：该山中必定有庙宇，也很贴切地表现出了古诗中的"藏"字。

从白居易诗歌中对四季的描写，希望引起同学们对传统诗歌的兴趣，从诗歌引起对意境与画面的想象，从而感受到艺术之美，亦加强一点对画外功夫的积累，更好地画出有一定艺术性和意境的风景画来。

第三节 ///// 写生遇到的问题

一、观察自然景物的色彩

西方绘画在发展历程中，画家总是将当时的科学成就引进艺术创造之中。由于光学和色彩学研究成果问世，后来又经查理士·亨利把光和色彩直接与美学相结合运用到艺术上，这使追求创新的印象派画家们深受影响和启发，他们尝试着纯粹的外光描绘，以及新的色彩关系分析，并把这种自然科学的法则和他们的艺术观点结合起来进行创作。他们认为自然界的一切物体都是光的照射作用，才显现出它的物象；而一切物象又是不同色彩的结合，太阳光是由七种原色组合而成。如果离开了光和色彩便没有这个世界，世界上任何具体的物象和事件只是传达光和色彩的媒介罢了。

风景写生中，光色是相当重要的，因此要多观察光色的微妙变化，竭力描绘景物的瞬间感觉。因为不少人的写生画面几乎都有一样的光和调子，这样问题就大了。而解决的方法只有一个，多观察、多研究、多思考，然后观察比较，就能找到景物与景物之间、景物与色彩之间的变化和区别。

如图6-13着重表现的是天与水在光色下的色彩关系，天是光源色，水是反光色，但明度都较高。这类色彩由于要使用白色，很容易画"粉"。但作者较好地把握了"亮"的色彩关系，所谓亮色是利用薄画法依靠白纸衬托出来的，所以画面明亮而干净，水与天自然和谐，并未出现"粉"、"灰"的问题，但是刻画不够深入，略显粗糙。

二、捕捉瞬间的色彩气氛

不少初学风景写生的同学，由于长期在画室内进行静物色彩写生练习，适应了室内的光色变化，因此形成了不善于观察光色变化的毛病，而这样的毛病带到风景写生，就会出现将室外的各种景物如景物画那样组合，根本不管是晴天雨天，还是刮风打雷。这样的画面就成了没有艺术生命的颜色堆砌。

图6-13 《雨后》 郑晓东

图6-14 《长河落日》 黄惟一

如图6-14这幅《长河落日》，落日西坠，长河熔金。画面景色平凡，但黄昏气氛却表现得极为充分。冬日长江，河滩荒凉，岩石裸露，对岸的景物隐没于黄昏的暮霭之中，只留下一片灰蓝的轮廓。

天空、夕阳及水面的反光，都是用厚画法反复涂抹画出来的，深沉含蓄，表现充分。近景的河滩岩石反而用色较薄，笔触概括生动，衬出黄昏苍茫的气氛。

这样前薄后厚的处理，只要空间关系正确，画面并不觉前轻后重。画面以紫褐色为主，与橙黄的落日形成对比。两个渔童似仍在流连徘徊，不愿离去，真有"夕阳无限好，只是近黄昏"之感。

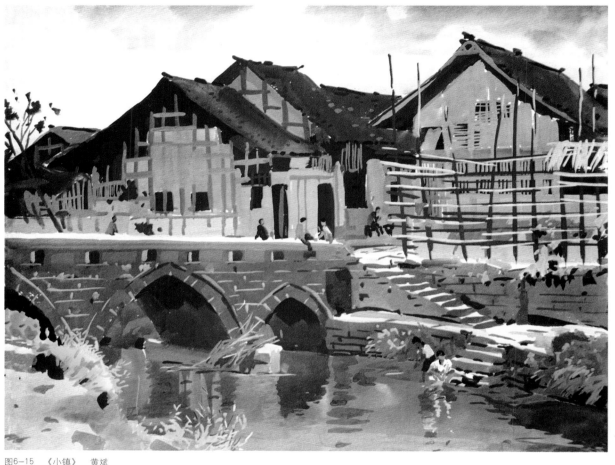

图6-15 《小镇》 黄斌

三、色调千篇一律

有一些学生在外出写生时，也许是因为没有经验，不少写生作品，无论是什么场景和季节，居然都是一样既不鲜也不灰，或单纯偏向某种色相色调。这样作画，久而久之自己也就没有写生的兴趣了。当然，这样的问题比较复杂，比如有习惯性用色的问题，也有没认真观察写生对象的颜色和色调问题。

这里还是以印象派画家莫奈的作品为例，说明同样的一幅画，在不同的光线下呈现出不同的色调的。只要抓住了色彩变化，即使同一对象也可以画出不同的感觉。

1892年，莫奈去了鲁昂。这座古老的城市已实现工业化，港口呈现出一派欣欣向荣的勃勃生机。画家在此捕捉到了一幅他在其绘画生涯中所见过的最美的图景——鲁昂大教堂。此大教堂是献给基督的母亲圣母的，是法国最为雄伟的一座哥特式建筑。教堂于12世纪开始建造，13世纪因遇大火而重建，到16世纪才建成。在1892-1897年的四年多时间，他创作了多幅"鲁昂大教堂组画"，为此，莫奈租下了教堂对面的一间房子，他常常是很早起来，满载着成车的画布，随着阳光的变化从天明开始动笔作画，每隔两个小时改画一幅。他是从三个不同的位置画的。他经常从两个不同的角度同时作画，最多的时候同时画14幅画，随着光线和时间的转换而不停地奔波于各帧画幅之间，努力捕捉色调和明暗的变化。教堂各部分时而淹没于明亮的光线下，时而又处于暗影的笼罩之下，加之有时因诺曼底天空不断变幻的大气而在色调上造成难以言喻的

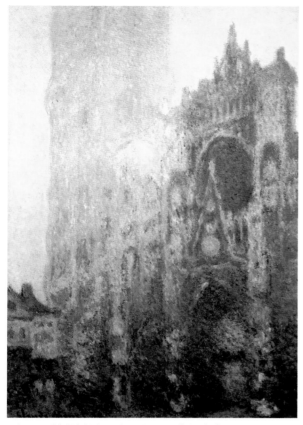

图6-16　《鲁昂大教堂之一》（油画）　莫奈［法］1896年

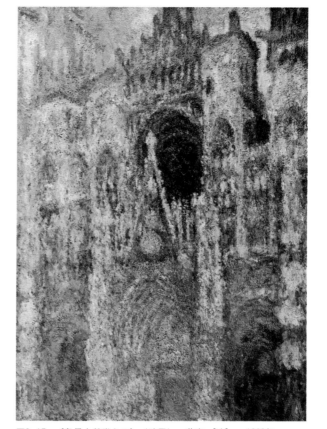

图6-17　《鲁昂大教堂之二》（油画）　莫奈［法］　1896年

微妙变化。

　　艺术评论家古斯塔夫·热弗鲁阿在欣赏了这20多幅有关教堂的绘画后，发表了一篇评论文章，非常贴切地赞美了画家画出了教堂在光线变幻的时时刻刻所呈现出的永恒美。他说："鲁昂大教堂的巨大身影耸立于大地之上，同时又仿佛消失'蒸腾'于清晨的淡蓝色薄雾中；各雕塑作品的细节、各蜿蜒曲折的装饰以及各个空隙和凸起部分，在白天的时候会变得很清晰；黝黑的门洞宛如海洋中的'波谷'，墙壁上的石块明显留有时光流逝的印迹，如今在阳光、苔藓和地衣的映衬下变成了金黄色和青绿色；建筑物底部在暗影的包围之下，顶部则被正在消失的夕阳的余晖染成了玫瑰色；这是一首对古老教堂所占空间抒发的绝唱，而这座教堂本身则是自然之力和人类创造之间的一次巧遇及其相互作用的产物。"

　　莫奈的创造，就在于光与色的有机结合上，他画教堂的故事，应该对风景写生中经常出现色调千篇一律的同学有所启发。

四、易出现的问题

　　在色彩风景的表现中，由于材料和作画习惯以及调色方法的原因，一般容易产生以下几种问题：

1.粉

　　在作画过程中一般会由于使用白粉不当、用脏水调色、对暗部环境色过度用粉、反复修改画面、复色调色过多等因素，使画面色彩饱和度降低而产生所谓的"粉"气。纠正办法是：慎用白粉，暗部不用或少用白粉；用笔肯定，尽量少涂抹少修改；调色次数不宜太多太杂；还有就是尽量保持色彩的饱和度。

图6-18 习作

图6-19 习作

如图6-18，虽然画面整体关系较好，对物象也有所刻画，由于过分强调屋顶和地面的受光效果而使用较多白粉，因此使画面看起来就显得有些粉气了，而且这种使用白粉提亮的办法虽然明度会提高，但也会使对象色感减弱，显得没有重量感。这是在风景写生中最常出现的一种情况，和"粉"相伴的就是"灰"。

2.灰

灰也是在风景写生中出现较普遍的一个问题，出现此类问题主要有三方面原因：其一，由于室外环境空间较大，有空气和雾气的存在，使景物的色感减弱，在画面中就会出现景物层次不清，色彩明度及纯度对比过弱、体积感不强，难以把握；其二，由于色差较弱，在调色时会不自觉地增加颜料的调和，即复色调和，水粉由于是粉质材料，颜料调和过多也会减弱色彩的饱和度，就容易出现灰和脏的问题，就像我们洗笔水的颜色一样；其三，对风景色彩的调色方法不熟。这些都会造成画面灰暗。纠正的办法：调整画面大的色彩关系，注意色彩的色相、明度和纯度的对比，强调画面立体空间的表现，对景物的饱和度可以做适当的强化，充分发挥各色彩塑造形象的作用。

3.花

这种情况的出现一般是由于在风景写生中，过于强调景物的某些色彩或倾向，使画面缺乏整体关系，过于夸张局部色彩的变化，不善于与形体结合，用笔琐碎，固有色彩太重，主色调不明确，远近、主次不分等。纠正的办法：整体观察和整体表现，克服"固有色"的概念，局部色彩变化应服从画面整体色调。注意形体间的空间透视关系。同时也要注意笔触在画面上的运用，笔触对画面的艺术表现力有着重要影响，不加注意也会引起花的问题。如图6-19。

4.腻

画面缺少应有的色彩对比和变化，用笔不肯定，笔触平滑，表现出反复修改、涂抹，使画面结构松

图6-20 习作

散，整体感差甚至含糊不清。纠正的办法：调整画面整体关系，注意强调形体结构的转折变化，用笔肯定，注意块面色彩的塑造和技法的表现。

5.火

这种情况一般在室内景物色彩写生中出现较多，在风景写生中出现这种情况大都是作为近景或特写的表现上。由于景物较近，色彩关系较为明确，因而会有意识地强调色彩的纯度和明度，这就容易使画面色彩纯度过高且对比生硬，缺乏中间过渡色彩，色调不统一。如图6-20地面的黄色，房屋木头的暖色，甚至天空的紫色都做了不准确的过分夸张的色彩表现。纠正的办法：结合色彩理论来分析，认识到光、形体、空间与色调的关系。忌用原色直接作画，注意调整画面色彩的主次关系，强调画面色调的和谐统一。

在艺术探索的问题上，不论什么问题都是相对的，只要认真分析、理解其中的道理，不断提高技法表现和艺术鉴赏能力，只要利用得好，我们所说的粉、灰、花、腻、火这些问题有时也是可以为画面所用的，这有一个度的问题，还需要大家在实践中多探索。

第四节 ///// 水粉风景写生的整理和创作

一、养成默画习惯

色彩风景默写训练目的是较高层次地检验色彩写生的基本功底，除了体现在素描造型的能力的基础上，更主要体现在对色彩感受、色彩透视、色彩调子和以色造型等方面运用色彩的能力上。因此，首先，应该重视以素描为基础的基本功的训练。其次，应该充分认识到色彩风景默写考试实质是考查学生平时对色彩风景写生训练的理解和记忆能力。而记忆是建立在理解和动手画的基础之上，如对色彩的感受及色光变化规律、以色造型的规律、色调的组织规律和色彩的构成规律等。只有理解这些，才能更好地画好风景画，也为以后的风景创作打下基础。

怎样进行色彩风景默写训练？写生是风景默写的前提与基础。反复的艺术实践是获得艺术技巧的根本手段。初学写生，首先要遵循写生色彩的原理，采用写实的手法，忠实于客观对象。待获得一定的表现技巧之后，就应对景观的自然形态、自然色彩进行适当的概括取舍、加强、减弱和归纳、夸张等处理。从被动的描摹自然，逐渐转到主动地表现对象，从表现对象的自然境界升华到表现对象的艺术境界。对色彩的理解和熟练的技法必须建立在大量的写生实践基础上，从实践到认识，在提高认识的前提下再去指导实践。

二、要根据立意去训练

有不少同学是爱好风景画的，也希望通过自己的画笔展现大自然的美。这时，就可以带着自己的主观立意去寻找风景。比如，如果要表现山的崇高，就需要找到一处自己认为崇高的山，并用适当的仰视构图等手法才能表现山的崇高。风景写生是

一个触景生情、移情于物的艺术实践活动。整个写生过程，其实是人与自然的情感沟通过程。所以，写生必须到大自然中去亲身感受真山真水的意境，感受光色变化和丰富而和谐的色彩与色调。依靠摄影、根据照片在室内写生是不可能获得真才实学的。

为此，可以扩大写生的范围，变换写生时间，进行全方位的训练。山川原野、城镇村落、小溪流水都是训练的题材；早中晚、春夏秋冬、雨雾风雪都是我们训练不同色调的机会。只有进行大量训练后，才能获得扎实的表现基本功，才能为以后的色彩风景默写、创作打下良好基础。

三、总结经验教训

风景写生是辛苦的，不少同学抓紧时间画了不少写生作品，但是不注意去总结，结果就是没有什么进步，构图、色调、用笔都差不多。因此，要多请老师和同学看自己的画，提高认识。自己也要善于总结，当然，还要注意多看多画，包括临摹，从前辈大师的优秀作品中得到启示，找到一种适合于自己的技法，这样就可以事半功倍。画好风景一定要有足量的技能训练时间，要不断地到大自然中去体验。

第五节 //// 由写生到创作

一、风景写生与创作的区别

风景画有创作与习作之分。风景画的创作是通过表现大自然来抒发人的思想感情。一幅好的风景画创作，并不只局限于简单地模仿对象，而是以客观自然为依据，通过美术家独特的感受，创造性地将自然形态的美，升华到艺术形态的美，反映出作者的理想、愿望和感情。它应具有深刻的诗意和特有的情调。风景画的习作，是按照教学要求与目的，循序渐进地进行写生的作业，基本上应根据对

象选取构图，表现自然形象和色彩，从而掌握风景画的方法和表现技巧。

在经过了写生之后，有一个从写生到创作的转变问题。笔者经过多年的艺术实践，认为一个画家的作品应是作者本人修养和性情的外在表现，古人有"字如其人"的说法，画也应是"以画示人"的。作者意图如何，应用"画"来说话。如画本身尚且表达不清，则再好的解释亦成多余。

但作为写生的一种基本观察与表现方法，怎样画天画地、画山画水，确实得有扎实的笔上功力。按照常规，风景写生作画结束后一般不再作修改，但如果感觉画面还有充分表达的余地，或画面有明显失误之处，还是鼓励大家在屋内对画面进行修改。

实践证明，这种锻炼，亦是由写生到创作的过渡练习。要记住，以锻炼表现力为主要目的的风景写生练习是受写生对象所限制的，不管你怎样表现，脱离了写生对象则不属写生画范畴。写生能力是艺术表现力的基础，这二者应相互不断交叉练习。放松写实能力的锻炼，所谓的艺术处理必然越画越空，越画越假，最终则无以服人。但如不有意识地进行艺术表现上的探索与追求，则将从根本上忘了拿画笔的目的，则无以感人了。

图6-21 《群山初醒》 黄惟一

图6-22 《老重庆》 黄惟一

二、如何创作风景画

当你"如实写生"到一定阶段，即对描绘对象的一般客观规律已能掌握时，则可运用种种不同的表现手法，开始强调表现主观的感受或作些艺术趣味的探求。如近似套色版画"归纳画法"（图5-8《贡嘎山日落》）或勾线填色的装饰性画法(图6-22《老重庆》)等。勾线亦可不限于黑线，如用白蜡勾线，上色后形成以纸的白色线条构成画面的统一效果，或水粉色与油画棒一起使用，这样画面会形成斑纹丰富、极为浑厚的效果，此外洒水点、运用水痕、使用喷雾器等，都能出现画笔无法达到的艺术趣味。也可根据自己的写生体会，探索自己的艺术表现特点。但应牢记，无论使用何种手法，一幅画的优劣，最终仍以画面的艺术表现力及感染力为唯一标准，这点应该是大家要牢记的。

[复习参考题]

◎ 风景画的一般进程有哪些？

◎ 水粉风景写生的作画步骤有哪些？

◎ 水粉风景的常见问题有哪些？我们应如何避免？

◎ 如何整理水粉风景画？

◎ 如何创作水粉风景画？

◎ 作水粉风景速写练习10张，不要求细节刻画，只要求对色彩的整体把握和概括。

◎ 作水粉风景练习20张，选其中5张进行室内整理练习。

◎ 作水粉风景创作练习1张。

第七章 水粉风景写生中常见对象的表现

本章重点 》

掌握水粉风景画中不同景物景象的描写与刻画。

学习目标 》

学习和掌握水粉风景画中不同景物景象的描写与刻画方法。

建议学时 》

112学时。

夏季节。但绿色经常需要用冷色或暖色来调配，使其产生丰富的变化。绿色包含黄与蓝两个色素，黄色可以有柠檬黄、中黄、土黄、橘黄等不同冷暖的性质；蓝色类也是一样。这样经调配后的绿色变化就非常丰富，若稍加暖色类的颜色去调复色，就会产生更多的含灰的有变化的绿色。这里讲的是使色彩产生变化的规律，但在许多情况下，画面不需要太多的变化，而是需要画得单纯来表现主题的意境，那又是另一回事了。树色的明度差异不能过于明显，尽量利用色彩的冷暖与纯度去表现形体与空间。

画树的技法很多，可以用大笔、小笔，用块面、线条或点，一次画好或多次覆盖重叠，薄画或是厚画都可以有不同的技法效果。写生可以提供探索各种表现技法和效果的机会。要注意避免通常画树的四弊：形不美、结构松、色概念、笔零乱。

第四节 ///// 建筑物的表现

具有艺术特色的建筑物是建筑师创造精神的结晶，可以体现一个国家民族的文化特征和经济水平。所以，建筑物是许多画家喜欢描写的题材。建筑物由于具有不同的形体结构和建材性质及肌理特征，会产生不同的审美反应。在形式上，现代的高层建筑大都是垂直线条组成的方形或长方形，因此具有庄严的稳重感。钢材结构的巴黎埃菲尔铁塔有数百米高，三角形的造型显得坚实稳健而且气势非凡。基督教堂的建筑大都为哥特式样，其尖端耸立天际，给人以精神感染，容易产生神的意念。中国古代建筑的特点是向平面发展，显得对称、稳定、雄伟、庄重；一些中国式的园林，亭台楼阁，曲径通幽，具有东方情趣；乡村中的农舍茅屋，红瓦白墙，具有简洁而朴素的田园风貌。各种不同的建筑物，在不同的环境配合与陪衬下都可以富有意境与情调。

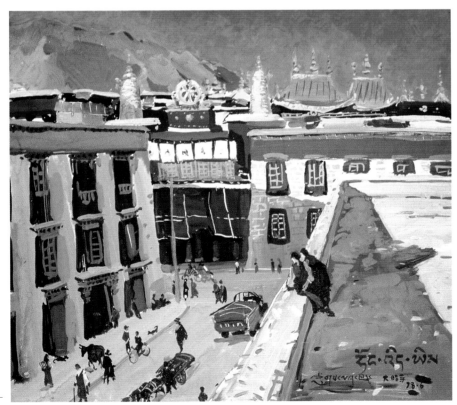

图7-4 《大昭寺》 黄惟一

建筑物在画面中可以是主体物，也可以是陪衬物。因而画建筑不是简单地再现和记录，而是在画的过程中赋予建筑以新意。在画的时候要选择合适的角度，尽量排除常见的建筑模式，在色彩、光影、节奏、虚实上寻求新的表现。城市街景较为复杂，不同的房屋高低错落，车辆行人来来往往，从起稿到着色都要考虑到空间的表现。它们的整体关系尤为重要，如在阳光下，暗部可尽量画得统一一些，在受光部寻找变化；也可以受光部画得统一，在暗部寻找变化。同时合理地配置地面景物，使人流、车辆、树木、草坪等在色彩处理上不仅是作为有机的整体，对建筑物的体量也充分衬托，从而增强画面气氛。在画建筑物时，要表现出它的稳定感和庄重感，正确表现出各种建筑物的形体与色彩的特征。在建筑的表现上还需要注意的就是透视问题（图7-4）。

第五节 //// 山的表现

风景中的远山处在天与地相交之间。远山在风景构图中，虽然不会是主体物，但它常常可以体现空间感，衬托前景，丰富色彩和画面的构图，还能起到加强主题的作用。在显示出远山形象的风貌和气势中，要重视色彩和线条的美感，增强所绘景色的感染力。有些远山的山势、线条的起伏十分优美，山的轮廓是直线与曲线刚柔结合，远山的蓝灰色调十分统一，给人的感觉是优美而庄重。不注意

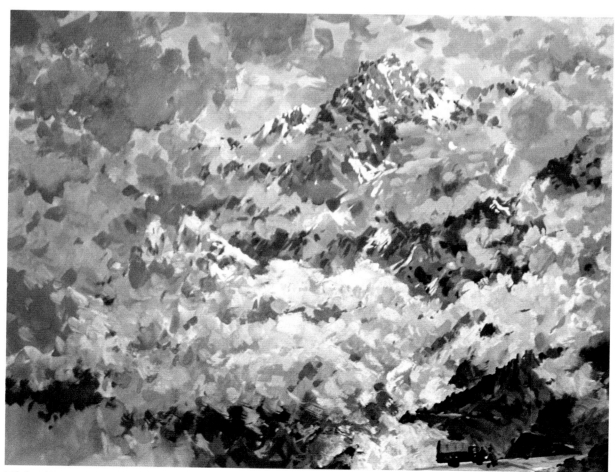

图7-5 《大雪山》 黄惟一

远山的山势起伏的美感，就必然会画得概念化、单调乏味，如画成有规律的锯齿形或波浪形。山的脉络应体现出山的结构。画一些不是太深远的山体，山上的杂草、树木、石缝等比较清楚，要抓住它主要的结构线、面和大的特征，抓主要的脉络和山势的阴阳向背作概括的描绘，用色彩的冷暖变化表现出凹凸起伏感。遇有云雾缭绕的山峰，则画意更浓，虚实相间更会产生悦目动人的效果。

山是由于地壳的自然变化而形成高凸于地面的部分。根据地质和覆盖状况，可大体分为土山、石山两种，而有的山多树，有的山多草，有的山常年积雪。因此，作画时应根据实际情况客观对待。画山还要注意远中近的不同层次和距离，山峰重叠，云雾缭绕，造成远山时隐时现与天际相连的景象。又因空气透视的缘故，远近山之间的颜色有很大的差别，远山含蓄迷蒙，近山厚重明朗。

远山的色相往往略带青灰，色彩的明度较为接近。根据季节、天气、光源及山质的不同，色彩的变化也有明显的差别，石之块面分明的远山多呈较淡的青灰、青紫或青绿色，这种远山几乎都成平面状。有些远峰依其山脉走势有明显的块面体积，表现时要根据实际对象运用较弱的明暗或补色表现。春夏季节的丛林山受光面往往呈绿黄色倾向，背光面多呈有粉橙、粉黄等色，背光面多呈对比色的粉紫、粉青色，有些红土山头在夕阳照耀下呈粉红与玫瑰色。雪山明面主要来自光源色和天光色。

中景的山层次分明但略有模糊，画时可以先中间色铺底，然后加暗或提亮，用笔可刚可柔，可涂抹可摆块面，力求达到虚中有实、实中有虚的多变的效果。

画近山应着重抓住山石的主要结构和具体景物刻画，分出块面。近山的色彩丰富，景色分明，画时可采取先暗部、再中间色、而后亮部的多遍画法，以表现出大山厚重雄浑、重峦叠嶂的自然景观。

初次风景写生，往往容易把远山画得过于深暗。其实，只要与近景联系起来相比较，远山大多是明亮的，远近的调子悬殊差异是明显易辨的。远山由于明亮，含白粉色很多，与天色明度接近，常用钴蓝、群青、普蓝等色来调配成冷调子，表现出大地深远的空间。远山的色调十分单纯概括，接近地面处稍带粉。用色时依据自己的真实感觉去画。在技法上应用薄涂的湿画法与天空结合进行，争取在画完天空而天际未干时就把远山的外轮廓线湿上去，以求得融合朦胧的远景效果。晴天远山的外轮廓线清晰而多变化，要根据不同的块面描绘虚实，有些地方与天分开，有些地方与天隐现相融，才能更生动地表现山势。山腰以下因而应虚些。多层次重叠的远山，要通过比较区别它们微弱的色彩冷暖倾向，远山与天连接处，色彩的对比状况一般是山色偏冷，天色偏暖，山色稍深，天色偏明。这种冷暖、明度的区别是十分微弱的。朝阳或夕照投射的远山，产生受光部的暖调和背光面的冷调之间的差别，受光部是光源色，背光部是天光反射色，有补色效果。

第六节 ///// 逆光景物的表现

逆光中的风景非常别致，具有美感，而且十分适合用水粉画来表现。进行逆光景色写生，首先要认识逆光景色具有的许多特点：明亮的受光部分很少，景物的大部分都处在背光之中，使人感觉到一种朦胧的、闪动的视觉效果。重叠的景物通过这条受光部明亮的线，区分出前后层次。这些线的粗细起伏的状态，体现景物形体的特征。在逆光情况下，景物的固有色基本上是不明确的，由此，在色彩上就不太容易捉摸，但是仍然可以在观察中感觉出主要的色调关系。一是比较明亮的受光部，是景物的边缘线和地面；强光部分色彩偏冷；二是背光部分，包括地面的景物投影，基本上反映蓝色天光的反射，倾向于冷调；在这冷调之中，会出现一些受地面或物体受光部的反光，色彩则产生暖调。由此，在背光部的不同冷暖色的交错中，产生非常丰富而复杂的色彩变化。可以说逆光景色的色彩，在背光部最为丰富，受光部反而显得单一。

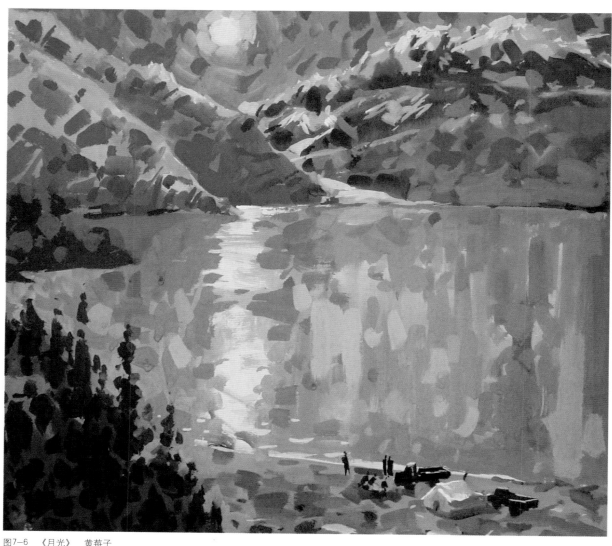

图7-6 《月光》 黄莓子

第七节 ///// 点景物的表现

点景物主要是指在风景中出现的人、动物或者小的建筑。在许多描绘自然风光的风景画中是没有人出现的，但和人们生活密切相关的环境或旅游胜地，如码头、河港、街道、公园、田野等一般在画面中都需要有点景人物，没有人是不真实的。同时，风景画中有了人物则加强了生活气息。从一幅画的构图均衡原理来看，人物的分量是比较重的，可以与大片树林或建筑物等其他景物形成均衡效果。人物还常常安排在画幅的重要位置，使景色增加活力与生动感。人物的数量和位置，要按生活特点和画面形式的需要来考虑。风景写生中人物的色彩主要起点缀作用，完全由作者主观决定，实际对象的色彩只作参考。人物色彩的考虑，要根据画面的总体需要，可以与环境形成对比，也可以比较调和。一般人物的色彩常画得鲜艳跳动，与整个画面形成对比，产生画龙点睛的效果，但也不能五颜六色画得太花，失去协调统一感。人物色彩如要画得有变化，可以用不同纯度冷暖的同类色画两次。

图7-7 《冬晨》 黄惟一

画人物常出现的弊病是：有多个人物出现时，不该互相重叠起来，以表现出前后关系和疏密关系；透视上较多的会出现远近大小无区别的现象，人物比例动态上的头大个子矮或细长，体态笔直而无动势等。因此，画人物还应注意到人的体态、大小、疏密、远近等不同状况，使人物的总体分布有美的效果。画人物可先把上身的颜色点好，再点四肢，根据比例再点头部，不要把头部画大，同时还要表明背面的发色和正面的脸色的区别。人多的情况下，画双腿要凭感觉，要画出动势。多观察人走动时双腿的变化特点。画腿不画脚是可以的，因为人物小，从比例上讲，脚的大小已是微不足道了。不画脚，在视觉上仍要感到它是存在的（图7-7）。

以景为主的画面，人物在环境中一般都不会太大，画人物要符合透视原理，才能使远近不同位置的人立足于地面，如违反透视规律，人物很可能会出现脱离地面飘浮在空中的错觉。避免这类错误的出现，首先需要处理好视平线（地平线的高低）与人的关系。假定是等高的人，近处的人腰部如在地平线的位置，远处的人腰部也要画在地平线的位置上；如近处的人头部在地平线的位置，远处的人也应如此，其他依此类推。当然，人不会是高低相等，可根据这简易的规律加以处理。风景画中，还会出现动物，如家禽、牲畜、飞鸟等，只要掌握其基本形体，考虑主题与构图的需要，都是可以在画面中产生效果的。

[复习参考题]

◎ 选择风景写生作品10幅，分析这些作品中各种景物的表现。
◎ 作主题性针对性的风景写生练习15～20张。

第八章　作品欣赏

『本章重点』
各种风格优秀风景作品的赏析。

『学习目标』
通过对优秀风景作品的解读来丰富自身的认识，提高艺术修养。

『建议学时』
2学时。

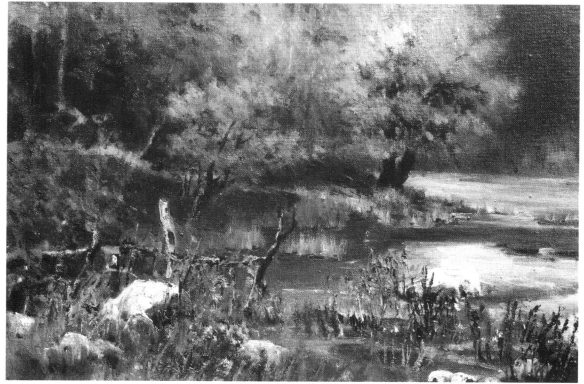

图8-1 《银灰色的海滨》（油画） 郭邦清

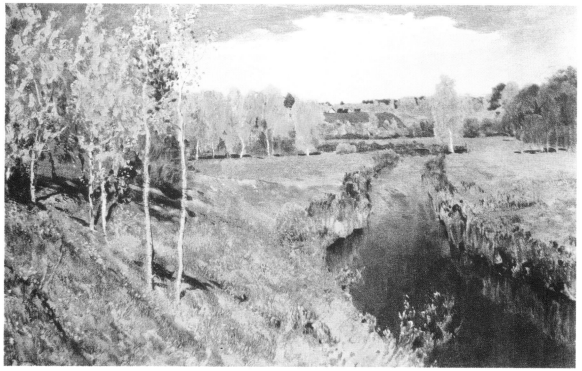

图8-2 《金色的秋天》（油画） 列维坦

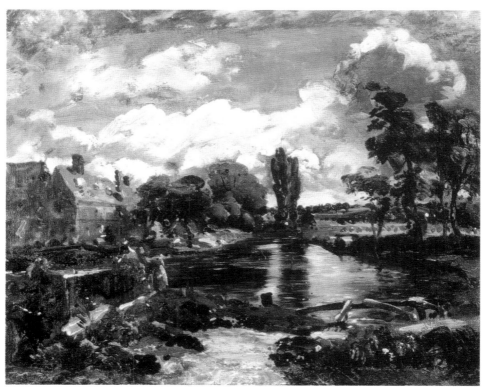

图8-3 《福莱特弗特磨坊》（油画） 康斯太布尔

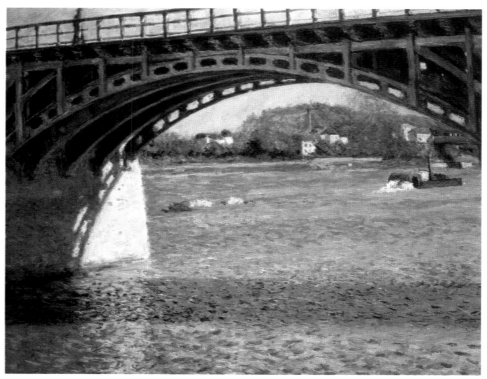

图8-4 《阿让特伊的塞纳河大桥》（油画） 开依特波

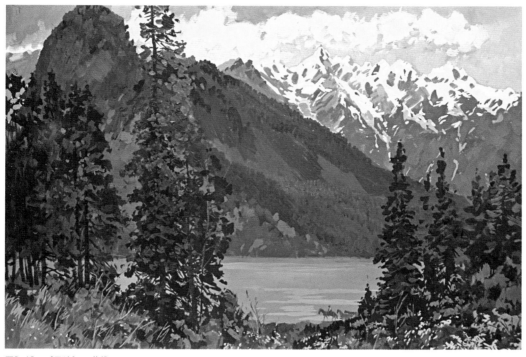

图8—13 《天池》 黄惟一

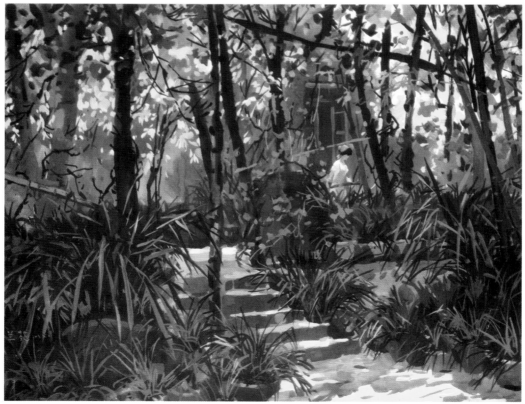

图8—14 《兰苑》 黄惟一

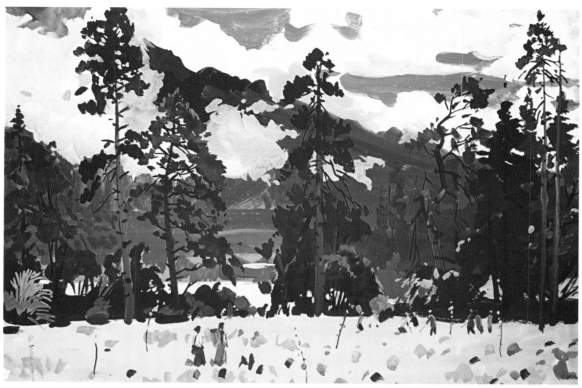

图8-15 《采菇季节》 黄惟一

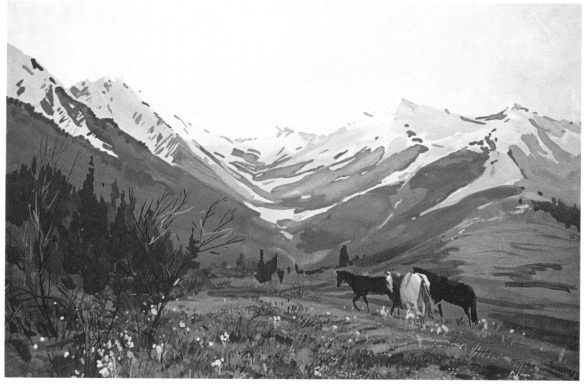

图8-16 《群山初醒》 黄惟一

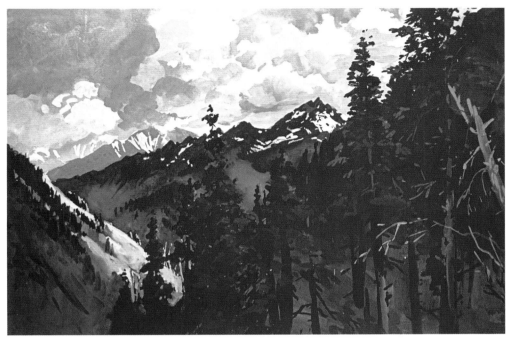

图8-17 《雪山深处》 黄惟一

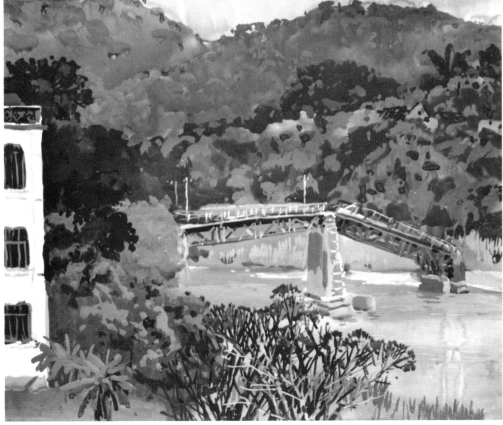

图8-18 《河口断桥》 黄惟一

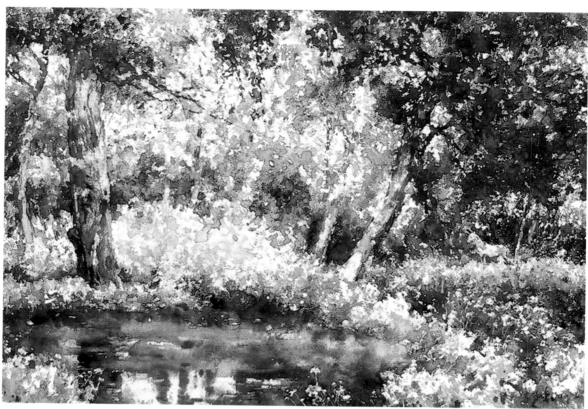

图8-19 《秋声》 李景方

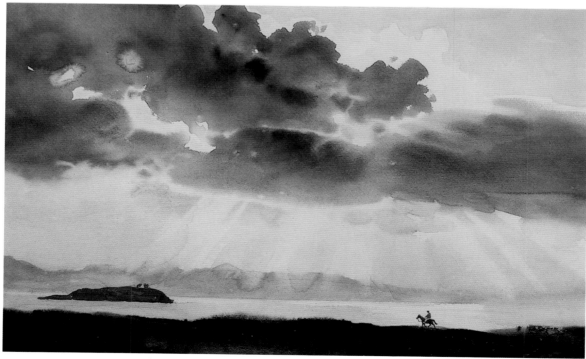

图8-20 《赛里木湖情性》 李景方

图8-21 《松坪沟》 刘能强

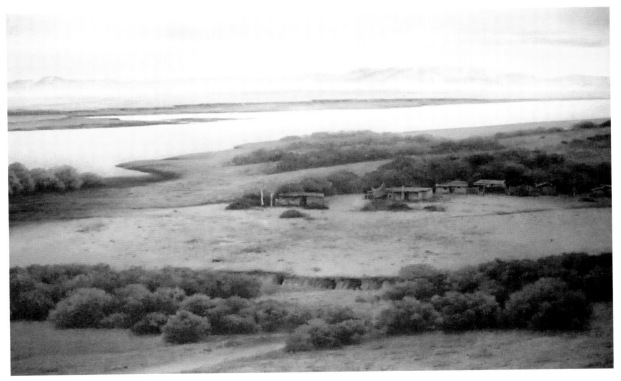

图8-22 《黄河远眺》 刘能强

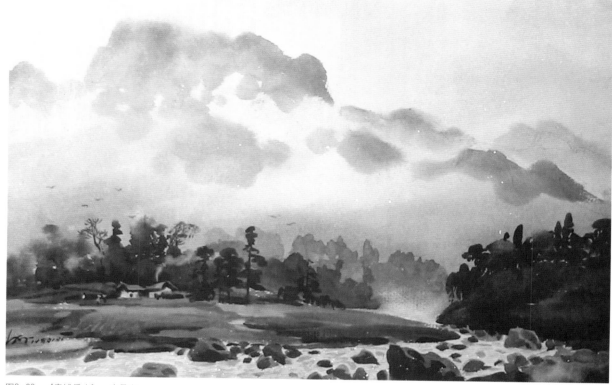

图8-23 《青城后山》 李景方

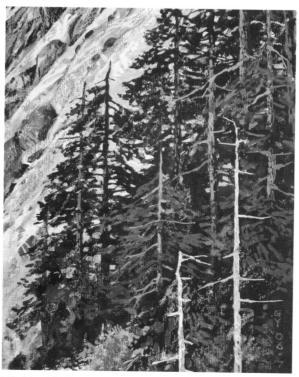

图8-24 《丛林》 程国英

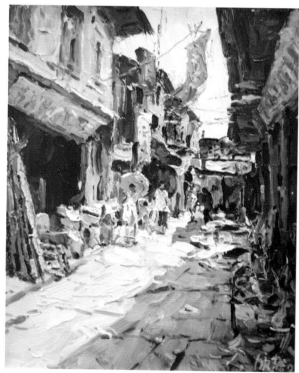

图8-25 《阳光下的老街》（油画） 杜泳樵

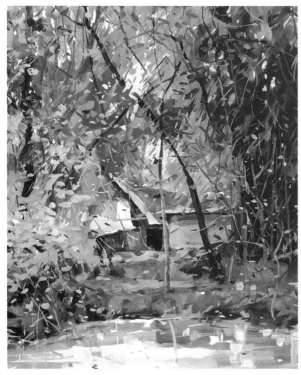

图8-26 《池塘边的小屋》 谢可新

图8-27 《枯萎的荷叶》 谢可新

图8-28 《树林》 谢可新

图8-29 《白沙沱长江大桥的黄昏》 李有行

图8-30 《宽阔湖面》 黄小玲

参考书目 >>

《水粉风景画技法》	黄惟一	著	四川美术出版社	1985年
《李景方水彩画选》	李景方	著	重庆出版社	1999年
《雷洪意象色彩》	雷洪	著	四川美术出版社	1993年
《色彩风景范画》	王有嫦	编著	四川美术出版社	1990年
《色彩风景》	顾致农	著	湖北美术出版社	2005年
《水彩风景写生技法研究》	汤佩文	著	湖南美术出版社	2006年
《水粉风景写生》	王琪	著	辽宁美术出版社	2002年
《油画风景技法》	孙蛮	著	中国纺织出版社	2001年
《水粉风景教学问答》	宫六朝	著	河北美术出版社	1997年
《水粉风景画法》	郦纬农	著	浙江人民美术出版社	1996年
《水彩风景技法全书》	孙恒俊	著	浙江人民美术出版社	2001年
《风景速写画法》	宣大庆	著	浙江人民美术出版社	1997年
《色彩风景写生》	高广聪	编著	浙江人民美术出版社	1997年
《色彩风景》	刘晓东	编著	浙江人民美术出版社	1998年
《水粉风景写生技法》	毛岱宗	编著	天津人民美术出版社	1996年
《色彩风景写生与默写》	王凡	编著	黑龙江美术出版社	2003年
《色彩风景详解》	鲁兵	编著	安徽美术出版社	2007年
《色彩设计》	陈琏年	编著	西南师范大学出版社	2001年

后记 >>

「 　人，属于自然，又改造着整个自然。纵观人类历史，就是一部与自然界矛盾斗争又和谐共存的发展史。随着科技的进步，人们在享受越来越丰富的物质文明的同时，渴望回归自然，去领略自然的明媚阳光，湖光山色，一草一木，去享受它所带来的宁静致远、淡泊明志的心理感受。中国自古以来的哲学就强调这种天人合一的观念，认为人就应该亲近自然，由此影响了中国传统绘画，山水画因此成为中国传统绘画的重要组成部分。如六朝时期的宗炳，一生好游山水，老了不能远足时还把山水画挂在床头"卧游"。他认为"圣人含道映物"、"山水以形媚道"，游览山水和制作山水画，并非"偷闲学少年"而去游玩，是要通过游览更好地品味人生的道理。

　　色彩风景写生是色彩训练和技法提高的有效手段。气候变化赋予自然景物以绚丽的色彩，同时也为色彩教学提供了一个广阔的大课堂。对色彩的认识和研究也是对自然的认识和提高。通过严格的风景写生训练，可以培养我们认识理解自然景物，感悟并学会运用艺术语言的能力，练就从包罗万象的自然中选取对象并用色彩塑造表现它们的能力。

　　风景写生的关键是深入自然，没有对自然景物的真实体验，就难以创造出充满质朴清香的生动感人的风景画。风景教学的特点在于，置身于斑斓的自然景物去寻找大自然瞬息万变的色彩转换，在大自然的陶冶中窥测艺术的玄机，所谓"外师造化，中得心源"。要想真正画好风景，必须以大自然为师，在瞬息万变、丰富多彩的自然景物中寻找并体会生动感人的色彩境界，创造出具有独特艺术语言的风景作品。现代工业和现代城市化的发展正在破坏着自然，风景画会一天天地珍贵起来，它像人们心中的桃花源，美丽而充满着想象的空间。走进大自然，进行户外风景写生，这既是一种提高自身艺术技能的锻炼，也是一次感受自然风光、陶冶性情的心理体验。

　　风景写生，并不只局限于简单地对客观景物客观地模仿，是通过表现大自然来抒发个人的思想感情。如后印象主义画派画家们的色彩热情奔放，用粗犷、象征、夸张的色彩表现主题，表达出画家心中最真实的感情。凡·高的风景画给人感受是激情。我们会和他一起为寂寞古老的吊桥而感慨，为麦田上飞过的乌鸦而叹息，为丰收的季节而激动。塞尚的作品融会了西方绘画的写实与东方艺术的写意，用大自然的静物抒发自己心意。无论高山大海，都具有强烈的性格。

　　在此对李有行教授、黄惟一教授、叶正昌教授、杜泳樵教授、郭帮清教授、李景方教授、黄小玲教授、刘能强教授、雷文彬教授、程国英教授、谢可新教授等专家给予本书的关怀爱护，并提供作品表示衷心的感谢！
　　对参与本书工作的范美俊、李孟曦、严晓明、史飓斌等老师表示衷心的感谢！
　　对在写作过程中提供了帮助的同仁、朋友一并表示衷心的感谢！
　　在出版过程中得到了辽宁美术出版社的大力支持，谨此深表谢意！

　　限于篇幅本书主要针对水粉风景写生的基本知识和规律作了介绍和分析。本书的不足之处还请专家和读者批评指正。

编者　2010年元月